POP正體字學

★POP精靈・一點就靈★

〈前言〉POP的現況與發展

就眼前台灣的POP環境，參與的人口正快速成長中，但一般人總將POP廣告誤認為是手繪海報而已，這樣不僅將POP廣告的發展空間局限起來，更否決POP從業人員的專業素養，就筆者從事POP推廣工作多年以來，從學生或同業身上看到POP廣告所延伸的創意空間是非常大的。想創作一件好的POP作品就「平面部份」而言，須對版面構成、文字的書寫效果、色彩的搭配、插畫繪製…等都須要有充份的認知與把握，因此即使是一張手繪海報不僅要有「平面設計」的概念，更須融合各種基礎美工技巧，還須講求效率〈快又好〉，對一個本科畢業而言也不能完全勝任，所以POP廣告可磨練設計人員做「色稿」的能力及邁向「萬能美工」的最佳途境，在此聲明勿將POP廣告再視為人人皆會的「基礎美工」，POP也是須花時間去研究去學習，方可提昇大台灣的POP水準。

就立體POP而言，除了須了解上述的基本概念外還得對各種質材做充份的應用，所以要有數理力學概念外並要嘗試各種的陳列效果，方可出奇致勝為賣場創造新焦點，而引發顧客的消費慾望。特別強調陳列技巧須考量耐久，多角度的觀看方向，不易毀損及較易折裝等實用效果。所以從事POP廣告的專業人員有很大的創意空間及挑戰自我的機會。

更上一層如何將POP做最完整的促銷及陳列，在這就涉及企劃行銷的概念，除了須對一個企劃案促銷活動〈SP〉有全盤的認識與了解，還得對賣場或展覽會場做陳列規劃，除了可將活動會場活性化外更能增添活絡熱鬧的氣氛，可掌握消費動向及激發顧客的購買衝動而達成交易行為，因此從上面的敍述即可知道想當一個專業的POP人員，不僅須對自己的作品水準要求外〈基礎美工及平面設計〉，更須認識多樣化的質材及陳列技巧，並加強個人的企劃及行銷能力，方可立足於台灣的POP界。

就市場導向而言「促銷時代」的來臨，不僅衝擊了整個市場而形成「要賺錢就得辦促銷」的趨勢，但在台灣卻沒有專業的「促銷」SP公司，事實上亦是POP創作人員的最佳延伸空間，並涵蓋CIS的概念，亦可設計整合出有力的促銷案，為客户創造更高的利潤，從賣場形象規劃、DM、型錄、吊版設計到最簡易的手繪POP都能勝任，不僅可提昇自己的專業領域更增加自己學習及創業的空間。在此筆者歡迎有志的POP人員拓展自己的創作學習空間，共同創造更有發展潛力的POP及SP的空間。

以下文鼎書店的範例，可提供專業的POP人員及開店老板及美術設計人員參考！從新認識「POP」廣告由POP為起點亦可延伸至平面設計、印刷到企業識別規劃、都可舉一反三及相互應用。

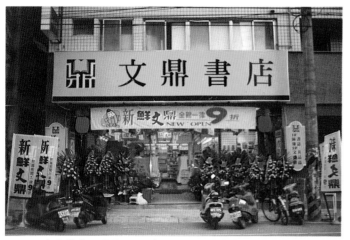

► 文鼎書店整體門面〈OPEN〉

★ 文鼎書店POP延伸範例

► 文鼎書店簡易VI設計

　　文鼎書店是泰山鄉唯一最專業的書店，本著誠懇，服務鄉里為方向，為泰山鄉帶來讀書的風氣提昇當地的文化素養，所以店主以現代設計觀非常注重開店的形象規劃，從商標、標準字、流行語…等都非常的慎重，除了想提供一個舒適專業的購物空間給消費者外，更以清新的形象，全新裝璜，將最好最新呈現給顧客。以下亦是「文鼎書店」的VI可提供讀者參考。

★ 文鼎書店基本設計系統 ★

★ 企業商標

★ 企業中英文標準字

文鼎書店
WENDIN BOOK STORE CO. LTD.

★ 企業象徵圖案

★ 企業標語

文鼎書香．坐擁泰山

★ 企業標準色

► 文鼎書店基本設計系統〈VI〉

▶ 文鼎書店媒體規劃

　　有了基本VI的設計要素後亦可延伸至任何的媒體設計，就書店而言並以名片、紙袋、塑膠袋、POP海報專用紙、名片、貴賓片、書籤等屬於必須品，除了應用基本圖案延伸外，12個星座圖亦屬重點，不僅有收藏價值更能增進印刷品的質感。在此告知讀者從POP入門印刷完稿亦屬簡單的延伸途境，因為大體的美工環境是息息相關，所以學習美工以POP為起點才是最佳的選擇。

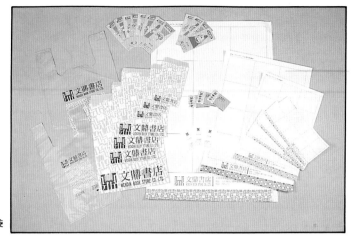

▶ 文鼎書店事務用品及包裝袋

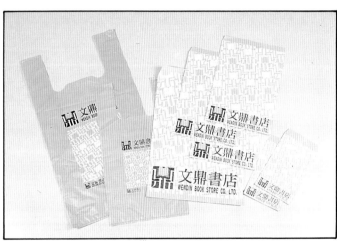

▶ 文鼎書店各式塑膠袋及紙袋

◀ 紙袋設計完稿圖

▶ POP紙設計完稿圖

▶ 文鼎書店POP專用紙

★十二星座圖

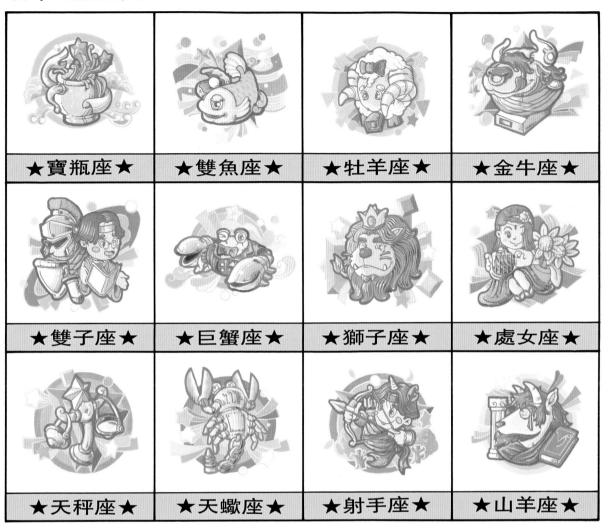

★寶瓶座★	★雙魚座★	★牡羊座★	★金牛座★
★雙子座★	★巨蟹座★	★獅子座★	★處女座★
★天秤座★	★天蠍座★	★射手座★	★山羊座★

▶貴賓卡設計完稿圖。

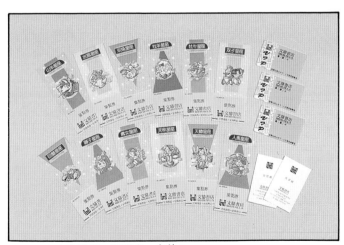

▶文鼎書店集點券、貴賓卡、名片。

►文鼎書店開幕促銷活動〈SP〉規劃

開幕〈OPEN〉須帶來人潮才會有好的預兆，所以在此的促銷策略並以「新鮮文鼎」為主題，希望給予消費者全新的感覺，深植消費者心中奠定基本客戶群。並以標準色「黃」色來佈置整個賣場以達到醒目亮麗的感覺。可愛的鉛筆人物象徵帶著書香散播在每個角落，並延伸在各式賣場POP陳設從外面到裡面，帆布、吊牌、旗子、消看看板、指示版、手繪POP……等，讓賣場有一氣呵成的完整性，使賣場更具有辦活動造勢的感覺。而增加消費額創造更高的利潤。

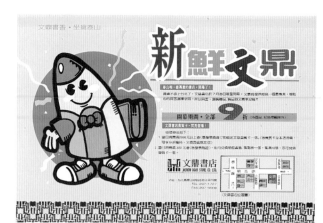

►文鼎書店開幕宣傳DM

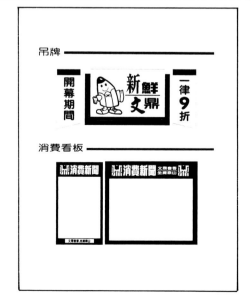

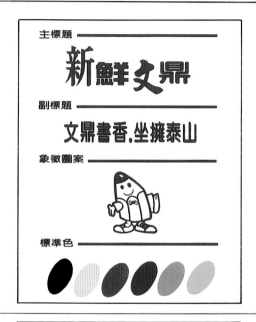

►①SP基本構成要素②③宣傳媒體規劃。

► 文鼎書店SP範例介紹

　　從以下的範例即可看出SP的魅力與宣傳效果，除了一年四季可將賣場做不同方向及色感的演出，更能為店家創造更高的利益。店頭SP規劃除了須講求統一性外，須將任何的POP製作物有強烈的連續感而達到強迫促銷，形成焦點增加賣點。

► 室內吊牌與各式媒體組合

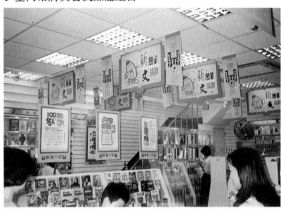

► 公佈欄，吊牌及促銷POP

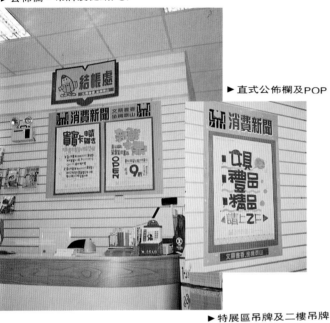

► 直式公佈欄及POP

► 室內吊牌組合〈一F〉

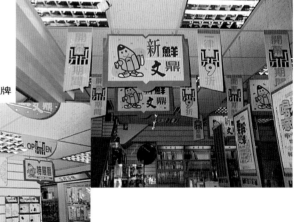

► 開幕旗幟

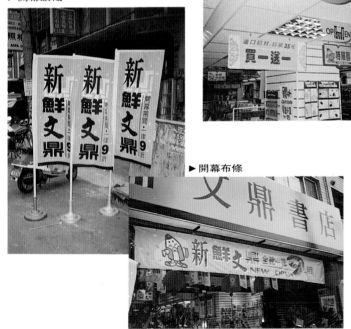

► 特展區吊牌及二樓吊牌

► 櫥窗陳列

► 開幕布條

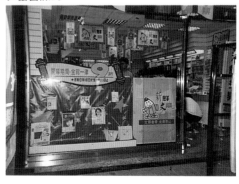

► SP陳列完整效果

目

錄

POP廣告逐漸的普及到一般大眾，

各個社會階層人士都非常喜歡這新興的美術技巧，

相對的其學習及創作空間也增大許多，筆者以著多年POP推廣經驗，

不僅在各個學校及機關團體上課、演講，

從中得到許多的建言及讀者所須，

並利用二年的時間專心從事精緻POP走向規劃，

從SP到電腦的應用為POP開創更多的發揮空間。

讓更多有心從事POP創作人員有更好更佳的路程，

承蒙各位對精緻手繪POP系列叢書的熱愛及回響，

讓筆者有更大的信心及支持繼續研究更新、更專業的POP理論與實務，

促使POP能抬頭挺胸挑戰更多的廣告媒體。

首先筆者將POP字體做一番的整理與研究，

先發表最新的POP字學系列，讓讀者可更快速且正確進入專業的POP領域，

這本書主要是介紹正字的書寫方法除了有字帖、各種轉換創意法、字形裝飾、數字及英文字的表現，

讀者可明顯且簡單的知道POP正字的書寫原則及方法，

最重要的是須對字學公式及書寫技巧有充份的認知，

甚至可以把它背起來，

這樣你在書寫字體可以更快且更容易掌握字體的書寫要領。

陸續推出活字、變體字、創意字體等新書敬請期待。

最後，

筆者的鈍拙與誠摯

希望本書所編寫的內容帶給您耳目一新的感覺，

並希望有更多的人能加入這有趣的POP行列，

為POP的發展空間注入新的源流。

簡仁吉　謹職1995年11月

有趣的ＰＯＰ字體

★ＰＯＰ字體創意空間介紹★

〈壹〉有趣的POP字體

就POP字體而言一般人誤認為只是麥克筆字，但是從任何的媒體觀看，字體的表現亦決定媒體的創意走向。以下籍著「向日葵計劃」搭配不同的字體表現，以達到不同屬性的訴求並達到廣告的目的。所以POP字體的創意空間有以下的表現技巧：①正字②活字③變體字④胖胖字〈藝術字〉⑤變形字⑥印刷字體⑦合成文字⑧字圖融合⑨字圖裝飾。等表現方法從以下的範例亦可了解其差異性，讀者可依自己的需求去選擇適合的字體，讓個人的媒體創作更形出色。

► 向日葵計劃促銷媒體

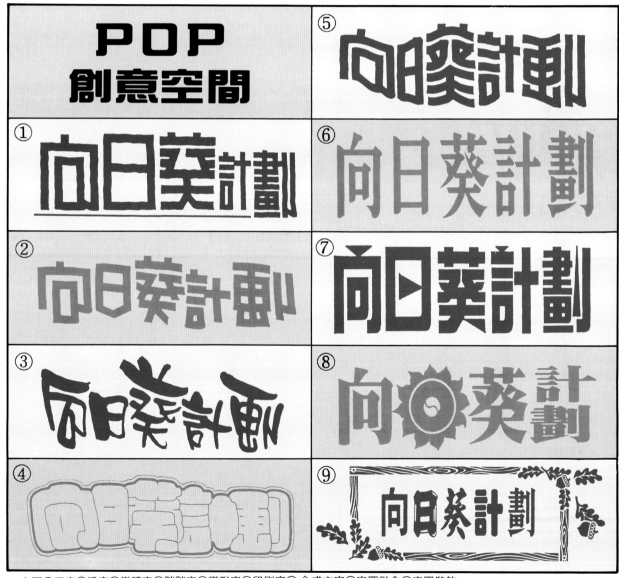

► 上圖①正字②活字③變體字④胖胖字⑤變形字⑥印刷字⑦,合成文字⑧字圖融合⑨字圖裝飾。

▶向日葵計劃各式POP表現形式

▶向日葵計劃各式POP表現形式

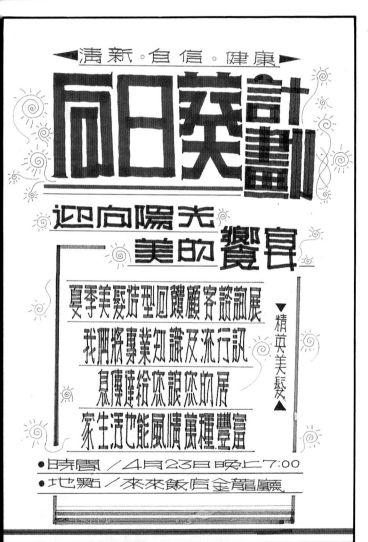

▶上圖為正字海報亦表現出高級感，正規卻不呆版，字體多樣的表現方式即可襯脫出版面的活潑。

▶正體字

正體字為任何POP字體的基礎也是合成文字基本架構最好範例，本書會將其精華為各位讀者加以剖析、解說，並告知如何轉換及設計應用。若將正字學得完整且能充份掌握其書寫方法，將在後續學習活字、變體字及合成文字設計都可以快速進入狀況，所以筆者在教學時特別強調正字的重要性及可塑性。本書中將特別介紹每個字的書寫〈可參閱字帖篇〉，並分析字體的特色及特殊點在那裡。並告知如何舉一反三書寫出適合自己的字體來。除此之外可搭配不同尺寸的麥克筆或將字體做拉長、壓扁、變形的轉換，都可書寫出不同風格的字體來。把原本較呆板的正字轉變成更加的活潑〈參考左圖範例〉。相信你可以發現正字海報給人簡單、高級的感覺。利用不同的表現方法亦可將正字的創意空間表現得非常好。

★ 活字 ★

▶ 活體字

　　顧名思義指的就是活潑的字體，除了本身字體屬性較活潑其實也是由正體字加以轉變，此種字體適合於較開朗、明亮、活潑的場合，書寫速度也較快是POP創作人員的最愛。

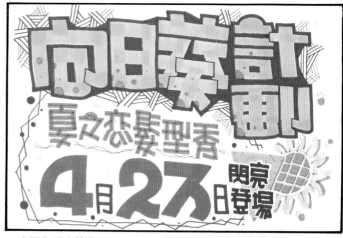

▶ 上圖為活字的告示POP海報，畫面活潑且動感十足。

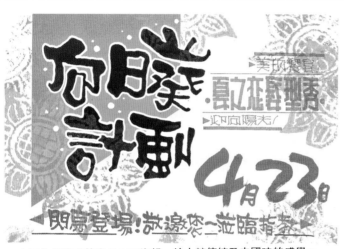

▶ 上圖為變體字的告示POP海報，給人較傳統及中國味的感覺。

★ 變體字 ★

▶ 變體字

　　很多人學POP字體就是因為喜歡變體字的表現技巧，進而學習麥克筆字，且其書寫技巧比較隨心所欲，任其發揮屬於自我個性化的字體，其適合的場合屬於較傳統中國味及個性，此種字體將於字學系列「變體字」介紹。

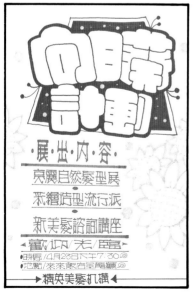

▶ 上圖為胖胖字的節目表，給人一種可愛親切的味道。

★ 變形字 ★

▶ 胖胖字

　　屬於藝術字的一種，此種字的特色是將二筆劃當作一筆來使用書寫起來胖胖的很可愛，將於活體字時為大家介紹。

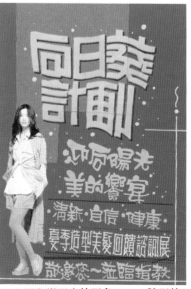

▶ 上圖為變形字的形象POP，強烈的設計意味明顯的表現出來。

★ 胖胖字 ★

▶ 變形字

　　有電腦字的感覺，除了須控制筆劃變形的標準外，更須掌握字體的完整，將於「創意字體」內為讀者介紹。

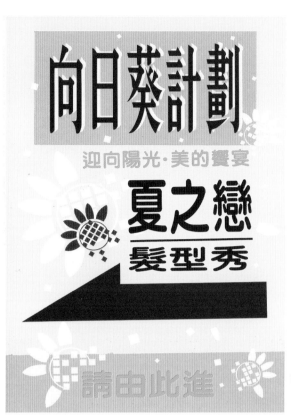

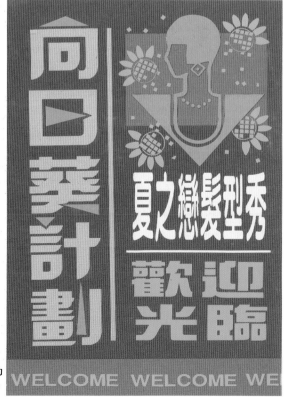

► 印刷字體

　　由於電腦割字逐漸的普遍化，POP海報也充份利用印刷體來當作主標題，使海報訴求精緻化，其字體種類的多樣化，不僅提昇POP水準文化更帶給POP從業人員更大的發揮空間。電腦割字價格太貴的話也可利用影印放大後剪字，也可達到應有的效果，從旁邊的範例將可明顯電腦割字的魅力，像不像一張印刷的海報，所以想當一個專業的平面設計師，亦不可忽略POP的存在價值。

► 左圖為印刷字體的POP指示牌，擺脫手繪模式走向
　精緻海報的表現風格亦是另一種味道。〈 使用電腦
　割字 〉。

★ 合成文字 ★

► 合成文字

　　所謂的合成文字就是經過設計的唯一字體，針對需求者的屬性加以規劃設計，不僅每個字須有共同點最重要字體架構須完整確實，不要因為破壞而產生奇怪，如右圖及上圖經過幾何圖形裝飾破壞後，字體變得可愛而創意空間也增大。將在字學系列「創意字體」書中詳細介紹。

► 右圖為合成文字的形象POP海報，將字體獨特的
　風格塑造出來是一種多變求新的字體表現空間。

★字圖融合★

▶字圖融合

　　文字加上圖案的訴求不僅可讓字體多樣化更讓創意表現手法更為寬廣，在選擇圖案時須對字體涵意、表現技法、空間配置等做為考量。才不致使字體的組合產生奇怪、不完整，圖案考量可針對比較造型化的方向去尋找，使一組完整的字型不會太複雜。從右圖及上圖的表現就可發現此種表現手法以簡單的訴求為重點，搭配適合的圖案亦能呈現主題的風格化，也是在「創意字體」書中做最完整的敘述。

　　▶右圖為字圖融合的節目表，可將字體應用適合
　　　的圖案來做更替，除了增加字體的可塑性並更
　　　具可看性。

★字圖裝飾★

▶字圖裝飾

　　任何一個版面的構成，除了字體表現外最重要亦是飾框及裝飾圖案搭配應用，讓字形主體能很明顯的呈現出來，更讓版面可以更加的活潑適合應用在教室佈置，公佈欄……等。字體亦可應用上敘任何一種字體的表現方法，選擇合適的飾框、底紋、圖案即可成為不錯的字圖裝飾作品，如上圖及右圖。此種技法將於「創意字體」的書中介紹，敬請批評指教。

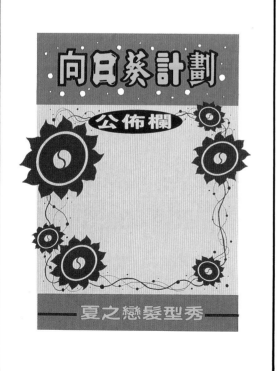

▶左圖為字圖裝飾的公告欄設計，除了可應用
　在一般的海報上外，還可延伸至室內佈置的
　設計上。

POP工具字體篇

★POP書寫工具介紹★

★POP字體運筆書寫技巧★

★POP字體字學公式★

工欲善其事以先利其器，想要製做一張好的POP，

首先第一項工作須對工具充份的瞭解與認識，

不僅可利用工具本身的特性所衍生的功用外，

可節省時間及金錢成本，以達到工物能盡其用的特性，

本篇除了將各種不同的筆材加以區分外，

並對其價格、功能，

使用場合書寫方法及舉一反三的應用技巧，

都經過整理，對於初學者在選購時或挑選適用材料有最好的參考依據。

並可提前做材料成本的預估及節省經費的取捨。

在孜續的內容中您將可清楚工具的特性及使用的方法準則，

讓您在製作POP時能更加的順暢及快速。

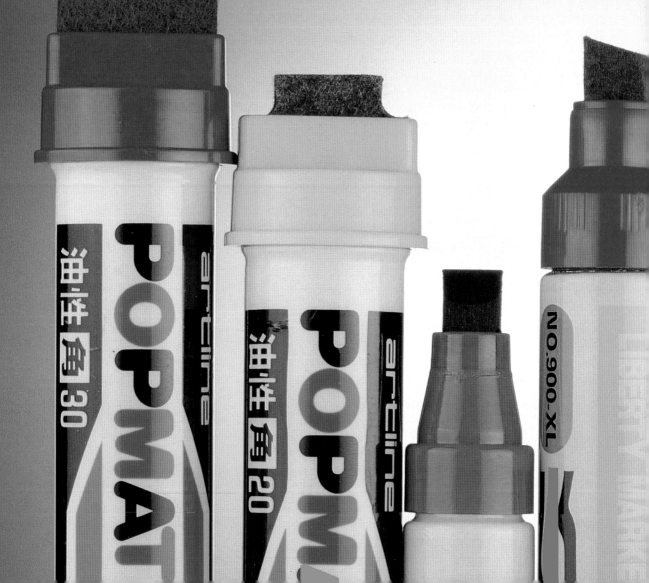

運筆方法是為了在書寫POP字體時所研討出來的握筆技巧及書寫方法，

每個讀者須對其中任何的一個方式有充份的認知後，

為自己的POP字體打好基礎方可書寫一手的POP字體，

先其是接筆、轉筆、筆劃的流暢性都是重點，請務必牢記。

書寫公式

是筆者從事POP研究多年來的心得報告，

以最新的概念並以有系統方式提供讀者，

讓每個製作者能牢記在心身一反三即可書寫出任何一個字形來。

這些書寫公式是結合印刷字體的架構

中國字的屬性及藝術字的創意風格所蘊取而成的，

筆者更以口訣的形式方便讀者記憶，

促使您能快速進入POP字體的領域中。

所以各位讀者亦可在本篇的範例中瞭解到基礎POP概念

導引您更深入的探討POP的奧妙。

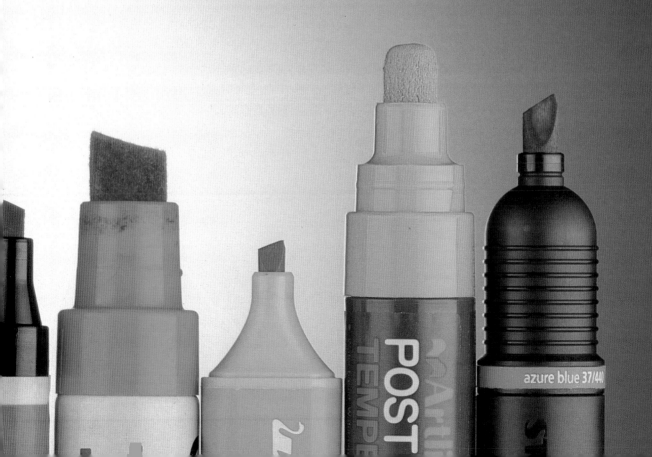

麥克筆種類介紹

▶〈 POP.MATE 〉麥克筆‧平口式

▶利百代鑿刀式麥克筆。

▶圓頭式麥克筆。

一、POP麥克筆

想要製作一張好的POP海報首先須對書寫工具有充份的認知與瞭解，所以麥克筆的重要性是不可忽略的，尤其是它能因不同的型式而有不同的寫法，其表現的技巧也不盡相同以下將為各位讀者詳細介紹各型筆類的功用

▶平口式麥克筆：

平口式的麥克筆大多應用在大字的主標題，因為筆的本身可完全貼於紙面其交接筆劃最為確實，所以在書寫大字時較為的快速及順暢。除此之外在運筆時比較不易擋住視線亦能控制筆的穩定性及流暢感。但在小字時就較為不適用，由於筆的面積較小接觸紙張的時間也較短，所以小字〈圖說〉較適用鑿刀式的筆類書寫，其轉筆較快，接筆較順利，使用筆的屬性為油性較多，此種筆將於22、23二頁作詳細的介紹、比較。

▶鑿刀式麥克筆：

此種筆大多應用在副標題、說明文的範圍，大支鑿刀式麥克筆由於筆面處於斜口所以在接筆或運筆容易出現麻煩。並在書寫時會擋到視線所以會時常產生筆誤，大支鑿刀式麥克筆就較不適用。但小支麥克筆〈角6〉以下的筆類就屬此種筆最為適當。

★時尚的POP廣告 ·——

由於握筆須傾斜45度且每個字
須轉筆，比平口式的麥克筆容易掌握，
不僅速度快也較容易入門，使用筆的屬
性以水性筆較佳，油性筆會滲透且味道
難聞。並以小天使彩色筆及雙頭筆最好
使用，將於24、25頁作最完整的介紹。

▶**圓頭麥克筆：**
此種筆的發揮空間較小也較不實用，其應用範圍大多在
指示文、店名等較小的字眼，因為大字都被平口式及鑿
刀式給取代，且圓體字大字時也是用這二種筆書寫後於前
後修圓角即可形成，但此種筆的用途亦可用在裝飾
字形上面，加字框畫花邊都是很好的應用途徑。
使用筆的屬性水性油性皆可各式奇異筆及
簽字筆都是很好的選擇。26、27二頁
將詳細介紹此種筆的功用。

麥克筆是最佳的輔助工具★

實用麥克筆型式分析表

```
              POP麥克筆
         ┌───────────┴───────────┐
      角〈方頭〉                 圓〈圓頭〉
    ┌──────┴──────┐               │
  平口式         鑿刀式          圓頭式
 ┌──┬──┬──┬──┐  ┌──┬──┐         ┌──┬──┐
角  角  櫻  角  小  雙         奇  簽
30  20  花  12  天  頭         異  字
            使  筆         筆  筆
 │              │  │         │
花邊、框  主標題  副標題  說明文  指示文
```

實用麥克筆屬性分析表

```
              POP麥克筆
         ┌───────────┴───────────┐
       油性                    水性
    ┌───┬───┬───┐          ┌─────┬─────┐
   油  快  耐          可    水
   性  乾  水          溶    性
       性  性          性
        │   │          │     │
      主標題 指示文    副標題  說明文
```

▶上圖二種表格可提供讀者了解
　麥克筆的屬性。

21

〈一〉平口式麥克筆

此種麥克筆發揮空間最大也是最實用的麥克筆，他不僅主導一張海報的主題亦能扮演裝飾的角色，此種筆比鑿刀式麥克筆較易書寫，因為拿筆須傾斜45度並要完全貼於紙面與紙張連成親蜜關係，筆與紙張的接觸點須確實筆劃才會完整如〈如右圖〉，即可明顯看出鑿刀式麥克筆接筆時較易出現筆誤，其關鍵在於視覺被擋住沒辦法確實掌握筆的動態，導致書寫筆劃不完整。所以大型POP筆購買平口式最為適當及實用。以下將為各位讀者介紹平口筆的種類、特性及價格。

平口式麥克筆介紹：〈可參閱下圖〉

1.角30、角20、角12〈POPMATE〉平口式麥克筆
 ・特性：筆頭30mm×5mm、20mm×5mm和12mm×4mm，油性筆可用〈postoer market〉補充液約110～120元，可用很久油性筆。
 ・用途：大型字、標語書寫、底紋、畫框、著色等。
 ・優缺點：筆頭耐用、顏色多，可加補充液故壽命很長，書寫效果頗佳，價格約140～70元之間，是可投資的筆型之一，他也是POP人員的最愛。

2.櫻花牌S67〈大型〉
 ・特性：筆頭20mm×10mm，油性筆可補充油墨，日製品可做二種寬度的字體設計。
 ・用途：大標題書寫、底紋、飾框等。
 ・優缺點：此種筆價格較〈POPMATE〉便宜，二種可搭配使用，顏色為8色〈一盒〉，色相稍嫌太少些。

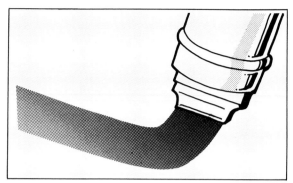

▶ 平口式麥克筆在書寫時因視覺明朗促使接筆即呈流暢感。

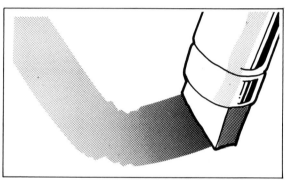

▶ 鑿刀式麥克筆因筆呈斜口式與紙張的接觸點不明確且視覺不佳，故使筆劃交接出現麻煩。

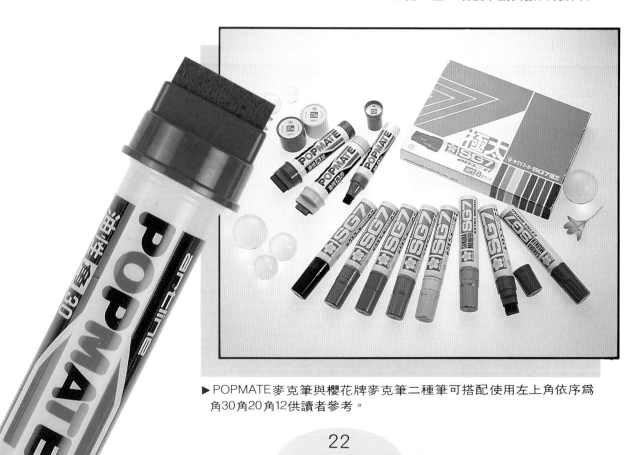

▶ POPMATE麥克筆與櫻花牌麥克筆二種筆可搭配使用左上角依序為角30角20角12供讀者參考。

● 櫻花牌POP筆

▶ 櫻花麥克筆可用二個不同的面書寫出不同大
　小的字體。

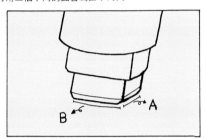

▶ A面可書寫2公分寬的字形，B面則為5公分。

▶〈 POPMATE 〉麥克筆與櫻花牌S67麥克筆比較

　　　這二種筆都是應用在大型標題，就色彩而言〈
POPMATE 〉麥克筆色系多且漂亮，尤其是角20的
粉色系更是出色，不僅使POP色彩更生動多樣化，
更讓POP字體的表現空間更大。櫻花牌的色系較為
單純以8大純色為主。其書寫的方式大致相同。但
櫻花牌的筆型為二面式〈如上圖〉，所以可書寫二
種以上的字形其變化空間也很廣，所以買一支筆等
於二種享受。也頗受POP人員的喜愛。一個專業的
POP人員須將這二種筆融合使用一定可以讓您的
POP作品更形出色。價格方面〈 POPMATE 〉約在
140～110元之間，櫻花筆約在80～100元之間可供
參考。

▶ 建議購買方式：

可以櫻花牌為主體〈一盒8支主色〉，搭配角30紅
、藍、黑三色以便吊牌、大型數字等應用。角20
粉色系以增淺色主標題的空間。

平口式麥克筆對照表

項目名稱	尺　　寸	顏　　色	適用場合	價　　格	屬　　性
POPMATE	角30-30mm×5mm 角20-30mm×5mm 角12-12mm×4mm	8大主色外，粉色系更形突出	主標題、標語、飾框、花邊	NT110～140	油性
櫻花牌	20mm×10mm 〈可寫2種尺寸〉	8大主色 紅、黃、藍、黑、咖啡、紫、綠、橙	主標題、標語、飾框、花邊	NT80～100	油性

PS：皆可使用補充液，二種筆型亦可在POP上搭配使用

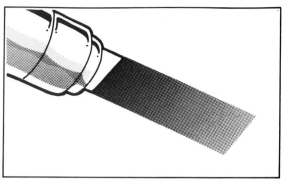

▶小支鑿刀式麥克筆，書寫空間較易掌握所以筆劃交接極爲順暢。

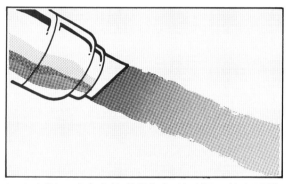

▶大支鑿刀式麥克筆其與紙張的接觸點較大不易掌控，所以筆劃出現不穩的狀態。

〈二〉鑿刀式麥克筆

鑿刀式筆委曲求全雖不可在主標題立足，但是其仍掌管副標及説明文二大要素。鑿刀式麥克筆在大型字體時不好控制導致書寫出來的筆劃會不穩，但小型麥克筆卻剛好相反不僅在轉筆運筆頗爲流暢更是將平口的小型筆給比了下去，扳回一點顏面〈如左圖〉。以下將對小型鑿刀式麥克筆做詳盡的介紹：

▶鑿刀式麥克筆介紹〈可參閱下圖〉

①油性筆：〈POPMATE〉麥克筆角6、利百代、櫻花牌、B麥克筆等。

・特性：筆頭寬度均爲6mm，價格都比水性高，約在〈35～50〉之間。

・用途：副標題書寫約在6～10個字內尺寸約5公分×4公分。

・優缺點：角6格較高，且味道難聞刺鼻、書寫時筆劃較易擴散造成筆劃相連，適合用於銅版紙張

②水性筆：小天使彩色筆、MARVY日製DUO〈雙頭筆

・特性：小天使筆頭5mm×2mm可書寫多種字體又稱萬能筆、MARVY日製DUO麥克筆〈小型〉又稱雙頭筆3mm、1mm兩種型式、水性筆無補充液。

・用途：小天使應用在副標題，雙頭筆爲説明文。

・優點：小天使彩色筆便宜又好用，每盒約80～100元之間不僅能書寫各種大小的字體，不刺鼻、不暈開可適用於各種紙張。雙頭筆筆頭硬耐用亦取代小天使2mm的位置使POP人員作事更爲流暢，且顏色高達60種比小天使12種顏色還多。這二種是製作POP不可或缺的主要工具。

・缺點：小天使顏色少〈12色〉。雙頭筆價格高〈25～40元〉之間。

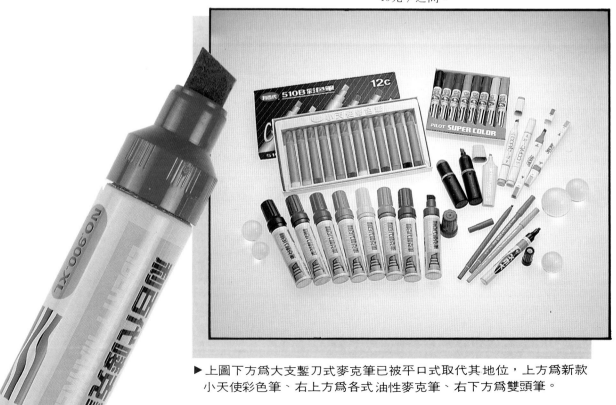

▶上圖下方爲大支鑿刀式麥克筆已被平口式取代其地位，上方爲新款小天使彩色筆、右上方爲各式油性麥克筆、右下方爲雙頭筆。

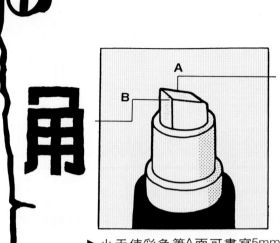

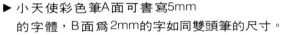

▶ 小天使彩色筆A面可書寫5mm
的字體，B面為2mm的字如同雙頭筆的尺寸。

▶ 小天使彩色筆與油性麥克筆比較

　　小天使彩色筆是POP萬能筆能寫出將近十餘種不同大小的字形，且價格便宜採握鉛筆方法所以很好書寫，油性麥克筆味道刺鼻易滲透紙張，導致字體連在一起模糊不清，且價格比小天使彩色筆高出很多，所以讀者可依自己的喜好選擇用筆，並鼓勵讀者應充份瞭解小天使彩色筆的特性，方可讓您在投資POP的成本，省下一筆可觀的數目，且會讓您在製作POP表現空間更大，想要成為一個POP高手先將小天使彩色筆摸熟。

鑿刀式麥克筆使用對照表

品 名 功 能	尺　寸	價　格	與紙張關係	適 用 場 合	補 充 液
小天使 水性彩色筆	5mm×2mm 可寫2種字體	一盒12支約 80～100元	適用於各種紙張	副標、說明文 、飾框…等	不可
油性麥克筆	6mm	每支 NT25～40元	一般紙會暈開 適用銅板紙	副標題	可

〈三〉圓頭式麥克筆

在三種不同型式的麥克筆就屬圓頭式麥克筆的發揮空間較小，且使用的機率也較小，比如大型圓體字也是應用平口式或鑿刀式書寫完修前修後亦成圓體字。以下為各位讀者介紹各式圓筆的形式及功用。

▶ **圓頭式麥克筆介紹**〈可參閱下圖〉

①〈POPMATE〉九10、3、1mm
・特性：筆頭呈圓形，運筆書寫時不須轉筆，線條粗細有5mm、2mm、1mm等油性筆。
・用途：說明文、指示文、畫線勾邊等。
・優缺點：書寫便捷是圓筆的優點，但此種筆的單價過高，但可加墨水。味道刺鼻。

②雄獅奇異筆、白板筆
・特性：油性筆頭呈圓形，有大小形式區分。2mm、1mm二種。
・用途：指示文、畫線、勾邊等。
・優缺點：價格合理，但書寫須留意水份會擴散，導致字形容易模糊不清。味道刺鼻。

③水性簽字筆、彩色筆
・特性：水性筆頭呈圓形，有2mm、1mm2種
・用途：指示文、畫線勾邊圖案上色。
・優缺點：價格合理、可書寫於任何紙張，沒有刺激味道。

以上這三種筆其實可相互代替，讀者可依自己的成本預算選擇適合的筆類。左方的比較方格可供讀者參考。

圓頭式麥克筆比較表

筆名項目	尺　寸	價　格
油性POPMATE	5mm、2mm、1mm	30～60元
油性雄獅奇異筆	2mm、1mm	15～25元
水性彩色筆簽字筆	2mm、1mm	10～20元

▶ 此比較表格可供讀者在選購時的參考。

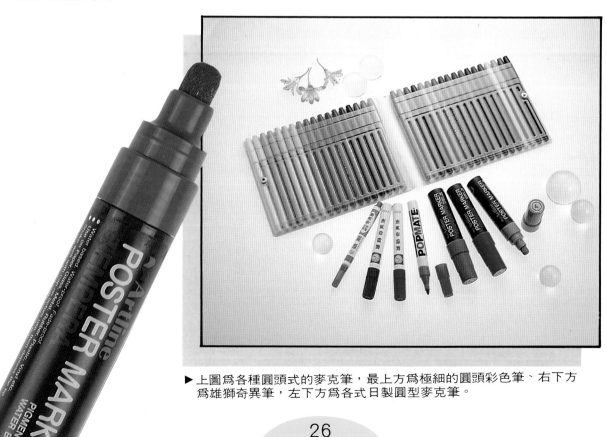

▶ 上圖為各種圓頭式的麥克筆，最上方為極細的圓頭彩色筆、右下方為雄獅奇異筆，左下方為各式日製圓型麥克筆。

▶大型圓筆字書寫流程圖。

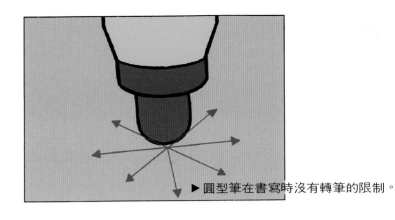

▶圓型筆在書寫時沒有轉筆的限制。

好用的大型
圓筆字轉換技巧

①書寫極為流暢的筆劃線條、運用鑿刀式或平口式的麥克筆書寫

②可換相同顏色的小筆或直接用筆轉個半圓即可形成。

③交接完成後並加以修飾亦可成為標準的圓體字。

▶大型圓筆字的書寫形式
　　常會在POP海報上看到大型的圓體字，其書寫方式即是運用平口式或鑿刀式去演變而成。從左上方的分析圖即可明瞭，並將其流程牢記在心，亦可將原本較死板的POP字體轉換成更為活潑，讓可看性瞬間提高。所以由此可知POP丸頭的筆只會用於一般的小字大字都可以利用角的筆轉換而成，因此可過濾你的POP工具使其發揮最大的功用。

〈四〉其它輔助工具

　　前面所敍述的筆類亦是在製作海報時不可或缺的主角，但是現在所要介紹的輔助工具更是不能缺少，二種工具形態相輔相成即能成為在製作POP時的最佳幫手。

　　在其它輔助工具我們可區分為四大類①製圖類工具②切割類工具③固定類工具④裝飾修正類工具。在其下的單一工具介紹有極為詳盡的敍述，可提供您在選購時的參考。

★製圖類工具★

★切割類工具★

針筆	常用於精細完稿製圖，可繪製極細的線或精細的插畫〈如點畫〉上，但其構造精密較易折損，價格也較昂貴。
圓規	方便各種圓形構造或圖案的繪製，使其更完整準確的將圓形表達出來，使版面更為細緻。
尺、型版	各種尺都有其使用的空間及依據，一般市面上有直尺、三角板、雲形板、橢圓板、圈圈板…等，可依自己的需要及使用空間而加以選購。
鴨嘴筆	可代替針筆畫較粗的線條。也可裝在圓規上畫出不同粗細的圓來，是一種須隨時添加顏料或補充液的筆。

美工刀	是最為普遍的切割工具，快速且方便建議在選購時可購買質感較好的刀子，後續只須更換刀片即可，〈也可使用筆刀刀片〉切割更便利。
筆刀	可應用在較細緻的圖案或是割字時，可縮小範圍較易掌控。當須搭配切割墊使用。
剪刀	剪刀有分一般型及鋸齒型二種，可依自己的需求選擇使用，剪時須一氣呵成否則無法出現流暢感。
定型切割器	有專門切割圖形、曲形…等切割器具，可得到您所想要的精緻感。特殊的如壓克力刀、保力龍切割器等其價格都較高。

★固定類工具★

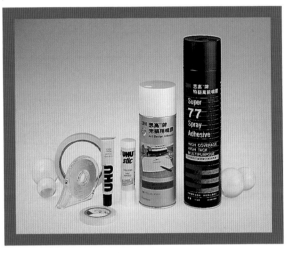

噴膠	市面上之黏性噴膠有完稿及萬能〈強黏〉二種，完稿噴膠黏性弱可重複撕貼，但易掉。
相片膠	可替代樹脂的功能，黏著力也較強，可用於設計完稿及黏貼圖片，是一種非常不錯的黏劑。
口紅膠	可替代膠水的功能，方便快速但黏性稍嫌不夠，可搭配其它黏劑使用。
紙膠	紙膠比一般的透明膠帶黏性較弱，但有不傷紙面可重複撕貼之功能，紙質之故可以手撕斷。

★裝飾修正類工具★

修正液	立可白有塗式與貼式二種，市面上品質差異頗大，宜選濃度適當和速乾的，極細性尤佳亦可當裝飾筆。
廣告顏料筆	屬於筆形的廣告顏料，方便書寫於紙張不須調和顏料可直接使用，淺色筆尤佳。
轉彎膠帶	轉彎膠帶是裝飾效果大於黏貼效果的膠帶，其寬窄與彩色種類很多，能轉彎自如的黏貼。
油漆筆	是屬於最佳的裝飾筆，尤其以金、銀、白三色最為普遍，極細型裝飾效果最佳，初使用時須輕壓等顏料出來以後即可書寫。

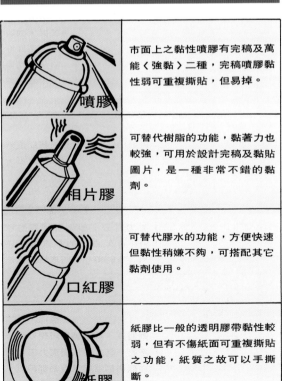

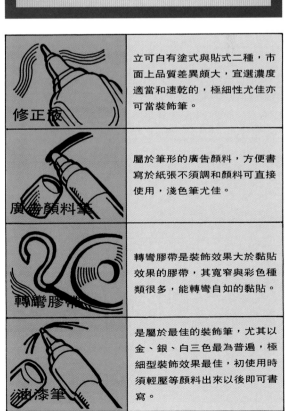

〈二〉運筆的方法

在書寫POP字體時最重要即是如何運筆，掌握麥克筆的動脈，以達到順利進入POP字體的領域。一般握麥克筆最簡單的就是採握鉛筆的方法，運用最熟悉最自然的方式直接進入狀況，尋找合適的握筆重心不宜太高也不可太低，並切記筆須與紙張達成親密關係，書寫時才不會出現筆叉或不穩的筆劃。握筆也須呈45°以讓視覺得以順暢不被擋到。充份掌握筆的方向感及筆觸的穩定性…等。綜括以上的敘述筆者特地整理出運筆的五大原則，在以下的範例將做詳細的介紹：

1. 與紙張呈45°度。
2. 採握鉛筆的方式。
3. 坐姿自然與桌面垂直，紙張不可擺斜的。
4. 筆劃交接須滲進1/2或2/3
5. 把麥克筆想像成羽毛不可施太大的壓力給麥克筆，促使筆劃可自然不僵硬。

1. 筆的應用：

· 書寫筆劃時可應用A面，B面為可書寫小一號的字形，所以三面皆可書寫〈見圖1〉

· 筆須與紙張呈45°。

· 切記紙和筆須達成親密關係，書寫時得以順暢筆劃都會平均。

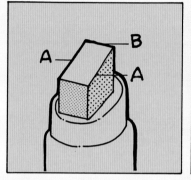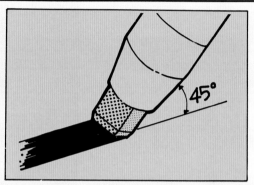

▶ 請確實了解筆的使用方法及筆與紙張的關係

2. 筆的書寫姿勢：

書寫POP字體坐姿須自然與桌面呈90°也就是「自然垂直」，尤其是書寫紙張不宜斜放因為會造成後續POP空間發展的絆腳石。並切記在書寫POP字體時只有橫、直二種的運筆方式，當手出現不順的運筆動作時這個筆劃一定有問題，以下三種方式及筆劃的運筆方向可供讀者參考。

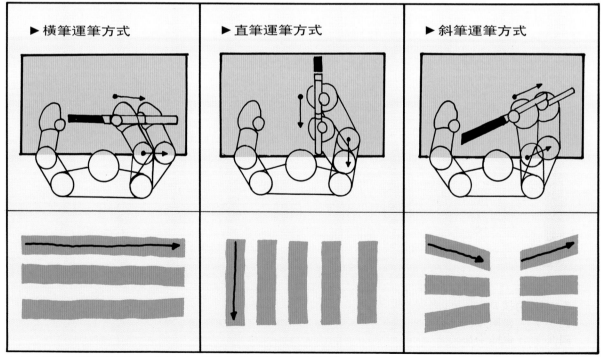

▶ 橫筆運筆方式　　▶ 直筆運筆方式　　▶ 斜筆運筆方式

▶ 以上三種運筆的姿勢及寫法都是POP初學者必須兼備的基本概念。

3.運筆的方法

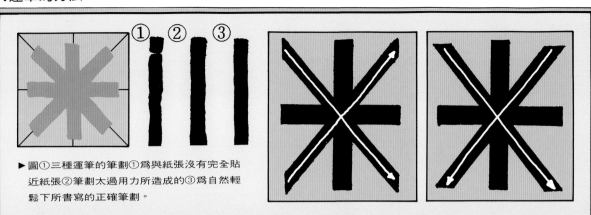

▶ 圖①三種運筆的筆劃①為與紙張沒有完全貼
　近紙張②筆劃太過用力所造成的③為自然輕
　鬆下所書寫的正確筆劃。

▶ POP筆劃起筆須是平的才不會有太多的方向產生誤導，在後續字學公式有更詳盡的敘述。

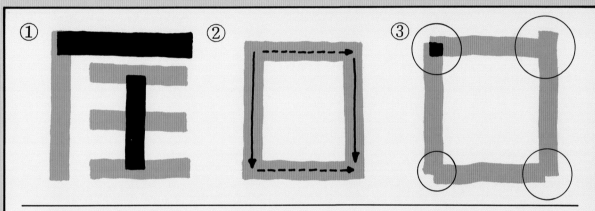

4.接筆的方法

・筆劃交接須滲進2/5或1/2方可將筆劃做完整的分配，如上圖直角筆劃交接及王字的交接方法
・口字的書寫方法除了2/5及1/2的概念外，最重要的是交接直角是否完整〈如圖②〉
・筆劃交接若沒有完全接合就比較容易產生缺口及破損的字體，所以筆劃交接須確實〈如圖③〉

▶ 筆劃交接是一個不可忽視的重點，請切記。

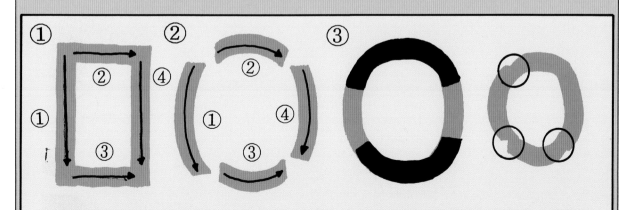

5.畫圈的技巧
・畫圈時須應用書寫口字的順序，先寫左方再寫上下最後一筆為右方做總結〈
圖①〉　・畫圈除採口字概念外最重要的是每一筆劃均呈約1/4圓。並確實應用其書寫順序。〈
圖②〉　・畫圓筆劃交接也須滲進2/5或1/2這樣圓形才能交接完整〈如圖③〉　・交接畫圓筆若
沒有確實易產生筆劃不穩定，讓整個圓形產生不穩的狀態。

▶ 劃圈的運筆方法須經常練習以便書寫數字時的便利。

〈三〉字學公式
一、擺脱中國字的寫法

POP字體的書寫原則不可像書寫一般原子筆字體一樣的寫法與順序，因為無法去衡量字體的空間與掌握字形比例的原則，而導致整個字形不穩定亦須擺脱傳統八股的寫法，以下的書寫技巧與順序請牢記在心。

* 由左至右，由上至下〈例圖1〉可穩定字形，並可充份調整字體的空間配置與比例的穩定性。

* 平行筆劃控制〈例圖2〉：為了增加書寫速度與比例掌握，凡是遇平行筆劃時可先寫左右再寫上下，讓字形更形完整。

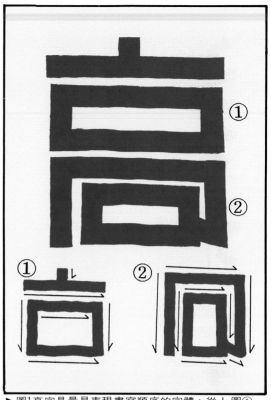

▶ 圖2當部首出現平行筆劃時可先書寫左右再寫上下以方便控制字體的書寫空間。

▶ 圖1高字是最易表現書寫順序的字體，從上 圖①②點即可明顯的看出。

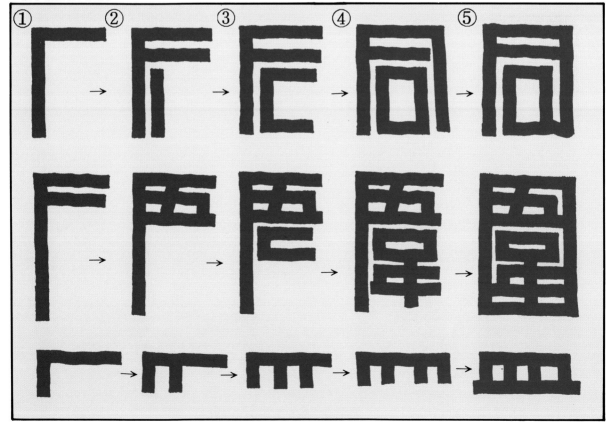

▶ 圖3以上為書寫順序介紹，切記任何筆劃都是由左至右，由上至下書寫。

32

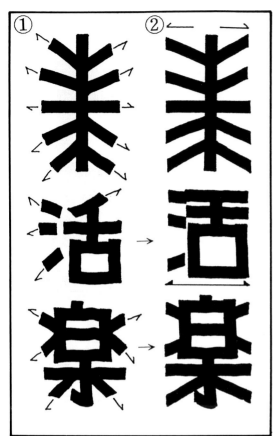

二、方向感

　　POP字體穩定與否則決定於字體的起筆問題，POP字體只有四個方向〈東西南北〉，絕不會因為中國筆劃的方向感而導致字體呈多方向的發展。以下幾點即可證明方向感的重要性。

- 起筆問題：書寫POP字體只要確定起筆是平的，往上往下，往左往右都只有二個方向〈參閱圖1圖2〉。這樣整個字形可非常的穩重。
- 直線橫線判斷：接近直就寫直，接近橫就寫橫如〈圖3〉我字的寫法。下頁將介紹各種判斷技法。

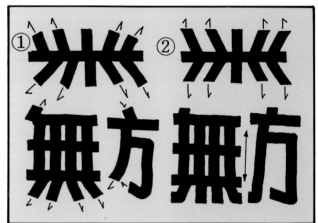

▶圖1此圖為直線的書寫方向，確立起筆是平就能寫出只有左右二方向的筆劃。

▶圖2直線的筆劃書寫只有上下二個方向請牢記。

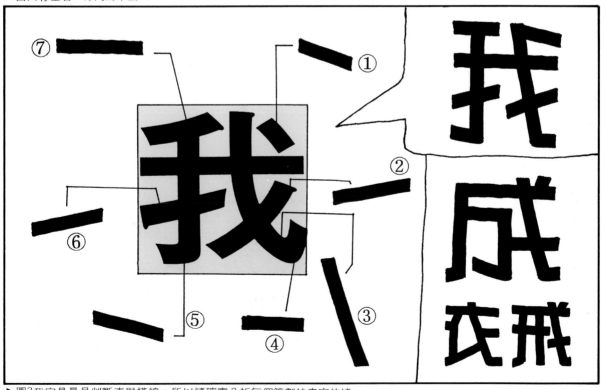

▶圖3我字是最易判斷直與橫線，所以請確實分析每個筆劃的書寫依據。

①橫線判斷：
　為了充份確定字形的完整性及字體方向的簡化，首當其衝起筆問題即派上用場，像白字其上一撇，木字左右二撇，尚字其上二撇，家字左方二撇都須轉換類似橫的筆劃，所以在字形只要是撇的都須轉換成類似橫的寫法。

②直線判斷
　字形裡只要為「豎」者都須掌握直的變化，方可律定字形的平衡感，如左方字經過調整後不僅將字體做完全的擴充並簡化字形的複雜性，特注意死之夕字皆轉換成直的寫法。

③交叉的寫法
　POP字體凡是遇到交叉時都需轉換成阿拉伯數字「4」的寫法，也是為了符合方向感的重要性，如左方的配字可仔細的搭配箭頭的指示方向，並可順利書寫出此種字形。

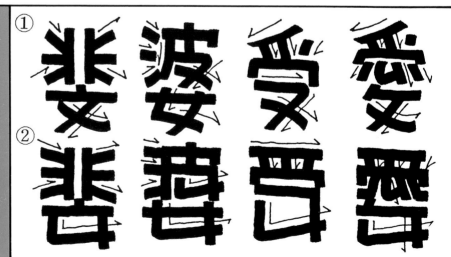

▶以上三圖皆為判斷直橫線的範例，請仔細參考並做分析及類似的字體延伸。

三、起點跟終點的關係及擴充

　　POP字體書寫時須將整個方格填滿，不僅可律定好每個字形的大小及完整性，更可明朗的表現出POP的書寫原則，以下幾個概念皆是重頭戲須牢記在心。

- 起點跟終點的關係：就是上面寫多長下面就寫多長，左右也是相同的概念，〈圖1、圖2〉這樣才能完全將方格填滿而達到百分之百擴充。
- 擴充的三大原則：1.上下左右只留一點點。2.遇口即擴充。3.視覺引導〈於下項介紹〉

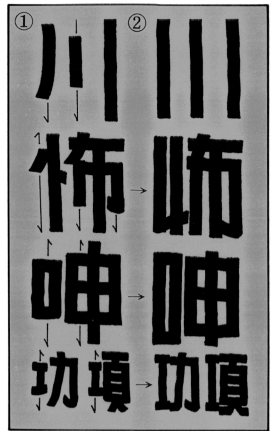

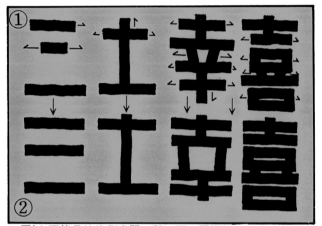

▶ 圖1上下等長的比例空間，所以第一筆橫的筆劃有多長其下的筆劃都須看齊。

▶ 圖2左右等長的筆劃書寫，最左方的筆劃則決定右方所有的筆劃的書寫長度

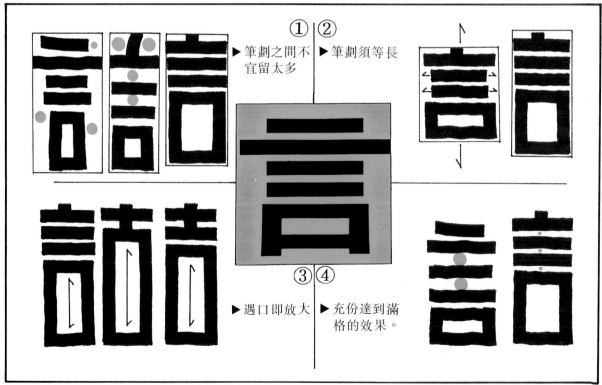

① ▶ 筆劃之間不宜留太多
② ▶ 筆劃須等長
③ ▶ 遇口即放大
④ ▶ 充份達到滿格的效果。

▶ 圖3以上以「言」字做延伸的比喻空間，請將以上四種方法做分析比較，使您可更快進入POP字體的領域。

①上下左右只留一點點
　在書寫POP時須先判斷應往那個方向擴充，須記住要將整個方格填滿，所以須往上下及左右做充份的延伸，如午、羊字須往下擴充，羊、革其上須往左右擴充，常須擴充口及其下巾字。

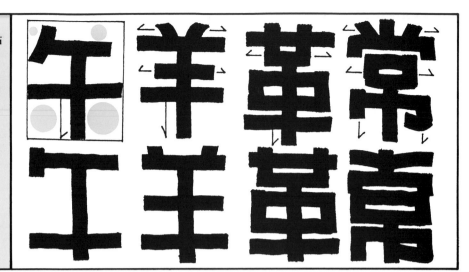

②遇口即擴充
顧名思義就是遇到口就將其放大，除了能將方格填滿外更可穩定字形的架構如右方範例，中、可、豆之字將口擴充後其完整性更強，除此之外類似口字如世、巨、丹、辛等都須擴充。

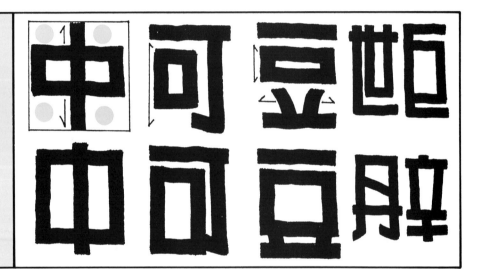

③視覺引導
　書寫POP字形時除了須判斷字形的擴充方向外，更要留意其筆劃的視覺導向，如右方斗、上二字除了往左右擴充外，其起筆都往上擴充，此種寫法就是帶起筆概念。宇、毛二字即往左、右向下視覺引導。

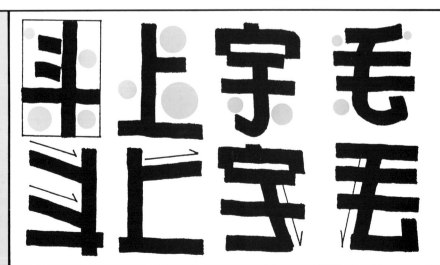

▶以上三種為擴充的三大原則，讀者可以舉一反三應用到其它類似字形，即可充份掌握POP字體的基本架構。

四、中分字

中分字是掌握字形重心的最佳寫照,可分為兩種寫法,一為大字此種須留出一些空方便接筆,不致產生焦點筆劃〈圖1〉,二為中分接口字其筆劃交接於筆劃內且為重疊交錯而不是平行重疊〈圖2〉。中分字有很多的表現形式〈圖3〉可依自己的喜好而決定於何種的書寫方式。

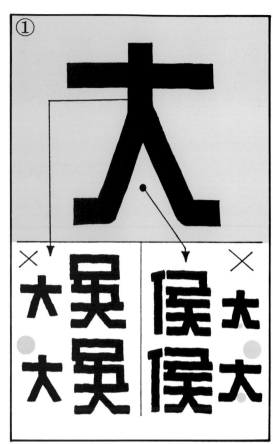

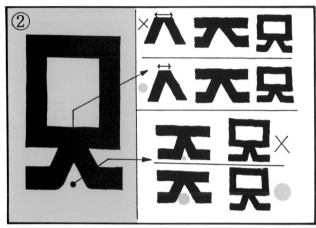

▶ 圖2注意中分接口字的寫法,上圖交接筆劃須集中一點使其穩定。

▶ 圖1注意大字的寫法,左圖其交接點須留一點空間不致產生大焦點。

① ② ③ ④

▶ 圖3以上4種寫法讀者可依自己的喜好,選擇自己最好及最適合的中分寫法。

五、比例問題

POP字形的比例是決定部首的配置！凡是部首者其比例面積較小，配字較大。遇三等份字形約各佔1/3〈圖1〉。當部首直的筆劃超過三筆以上其各佔1/2如〈圖2〉，其餘比例積可參考〈圖3〉。

► 圖1三等份的字每個等份約佔1/3，但可依字形可做1/2~2/5的分配。

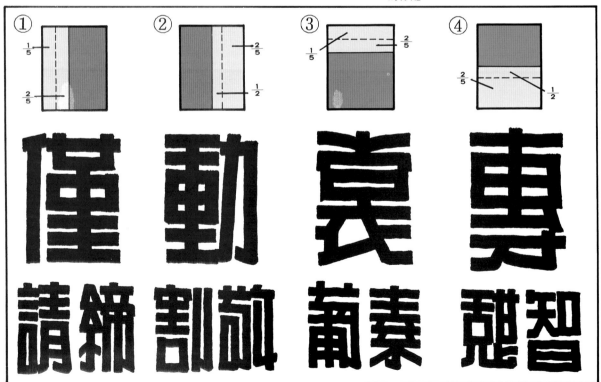

► 圖2當部首直線筆劃超過三條直線時，比例須佔1/2。

► 圖3以上比例面積請各位讀者加以分析，並牢記筆劃的多寡是決定於字形那個是部首而去判斷比例面積。

③

POP書寫技巧字帖篇

★POP字體分割法★

★POP字體書寫技巧★

★POP字帖範例介紹★

★POP字體部首轉換★

叁 POP正體字書寫技巧字帖篇

從前述的工具字學公式篇，

已大略為各位讀者介紹正體字基本書寫原則，

並如何使用工具的方法，

接下來在本篇將對書寫技巧做一番探討與解說，

使讀者能快速進入到正體字的領域。

第一段為大家介紹的是字體分割法，

其分割的標準皆以部首為目標除了能將部首做最完整的比例分配外，

亦能抓出字體的基本架構，

使書寫時能更方便且快速書寫出合適標準的字體，

且須掌握擺脫中國字的寫法及五大書寫公式。

第二段是將正體字本身的書寫技巧區分成十種，

以便讀者能很直接掌握到要領，

每種技巧是每個部首的配字都會應用到，

所以讀者須對這十種書寫技巧特別留意，

並可理解及背起來，舉一反三應用到任何一個字體上。

因為這十種書寫技巧簡單易懂在後續版面上將有精彩的演出，請細細品嚐。

第三段字帖篇全部字體約有1200個字，

讀者可從中查出您須要的字體搭配完整詳細的解說，

讓您達到一舉數得的目標，

並依分割法及部首讓您方便取用，

如同查字典，篇幅中的特殊字範例尤其重要，

每個字體都有本身的書寫要訣請記起來，

這樣正字的基本架構就在您的掌握手中。

後續篇幅中有部首轉換舉一反三字及特殊寫法，

可算是重點，

讀者要能將這個篇幅中任何一段充份的整合應用，

將可書寫出專業及水準以上的POP正體字。

〈一〉字形分割法

　　書寫POP字體最重要的是比例面積的判斷，而這個依據是以部首為書寫標準，再區分仔細也是POP字體分割字形的標準，以下各個範例會為讀者做最完整的分類，使你在書寫時可更快的進入狀況。右圖為POP字體的分割方法，下圖為印刷字體的分割方法，讀者可將這二種融合再配合自己的喜好加以應用。這樣不僅能充份了解POP字體的基本架構，也是POP字體最佳的書寫導引。

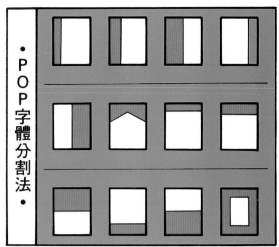

・POP字體分割法・

▶ 圖1此圖為POP字體的分割法可對照43～47的範例。

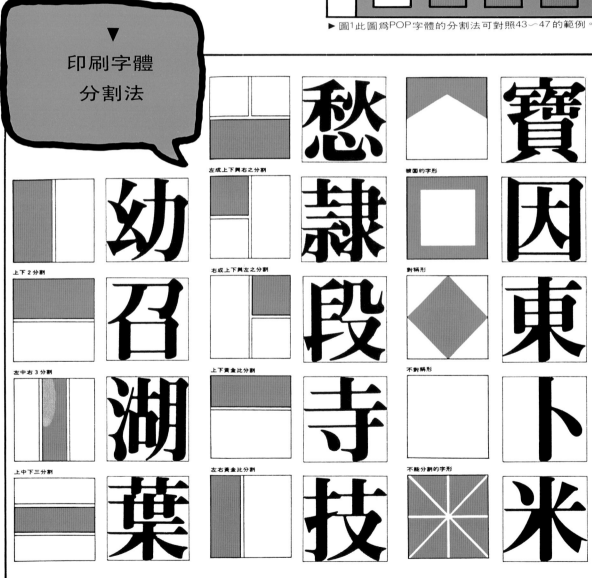

▼
印刷字體
分割法

左成上下與右之分割

右成上下與左之分割

被圍的字形

上下2分割

上下黃金比分割

對稱形

左中右3分割

左右黃金比分割

不對稱形

上中下三分割

不能分割的字形

▶ 圖2印刷字體分割法是任何字體設計的根本，POP字體也由此引伸。

一、左1/5分割法：此種部首所佔的面積較少，否則太寬或太大字形會產生太
多的空檔造成字形的不穩定。

偉 徹 疑 濃 塩 摘

二、左2/5分割法：凡是部首直的筆劃二筆以下均採此種分割法，大約以筆
劃的空間加以配置，須注意平行筆劃的穩定性。

孫 悔 搭 犧 嚎 旗
燃 摸 犒 瑞 嗒 彈
植 視 短 咩 破 聽
候 曜 胞 瞄 摸 艦
韓 織 謠 踏 錢 餵

▶1/5與2/5分割法同屬右方的分割法，且大部
份的部首都在2/5的範圍，所以須了解部首
的配置方位以確立字形的完整性。

三、左1/2分割法：凡是部首直的筆劃超過三筆以上均採此種分割法，或大於2/5比例面積皆可讓此種部首配置得以完全呈現。

四、右2/5分割法：部首於右邊時皆為2/5的分割法其比例面積約接近黃金分割的比例，所以其視覺效果非常的穩定。

五、右1/2分割法：同左方的部首，因為直的筆劃已超過三筆直線所以2/5的書寫空間配置不下，所以以1/2的面積加以配置。

▶ 上述三種分割法儘可能書寫在2/5的範圍裡，因爲接近黃金比例得以讓字形的分配合理及擁有美感。

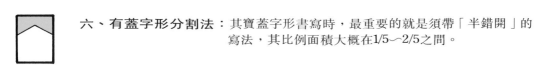

六、有蓋字形分割法：其寶蓋字形書寫時，最重要的就是須帶「半錯開」的
寫法，其比例面積大概在1/5～2/5之間。

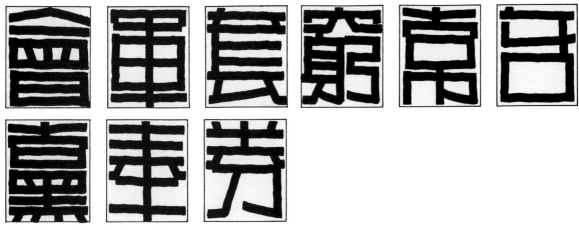

七、上1/5分割法：此種分割法，因為其書寫面積不須太多，否則會造成字間
的空檔，別忘了上下左右只留一點點。

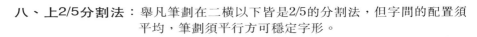

八、上2/5分割法：舉凡筆劃在二橫以下皆是2/5的分割法，但字間的配置須
平均，筆劃須平行方可穩定字形。

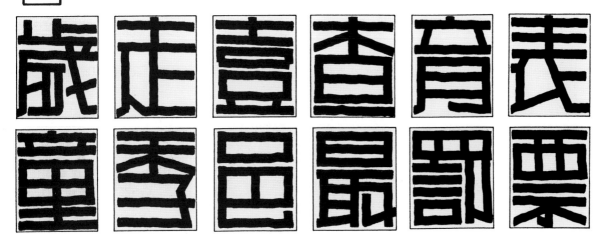

► 上面三種皆為上方分割的字形，尤其是壓頂
之字須注意半錯開，下方二種須留意自己的
比例分配。

45

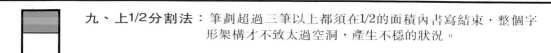

九、上1/2分割法：筆劃超過三筆以上都須在1/2的面積內書寫結束，整個字形架構才不致太過空洞，產生不穩的狀況。

十、下2/5分割法：凡是部首都可能與2/5的比例面積為伍，其部首配置於下方時，其平行線更須穩定，方可使整個字形有穩定的基礎。

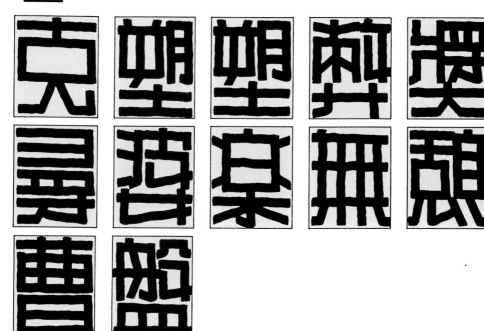

十一、下1/2分割法：其橫的筆劃均超過二個橫筆，比較特殊的為橫筆劃較多的部首時甚至可超越1/2的面積配置。

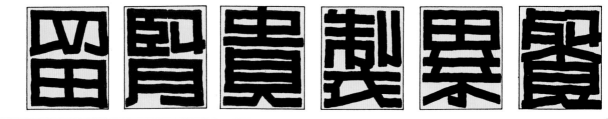

▶以上三種皆為下方的分割法儘可能也是掌握
在2/5的書寫空間，除了橫的筆劃較多的字
形可依字形架構配置，其餘皆為2/5。

十二、內包字形分割法：

①被圍的字形：

此種字形須充份掌握運筆的順序由左→右由上→下並留意字間的配置。

②左包的字形：

同上的注意方向，但此種字形更須注意橫線筆劃的配置以達字形的完整性。

③上包的字形：

須小心直線筆劃的配置，因為結束筆劃最右邊的直筆，也可有補助的作用。

④左上包的字形：

請注意此種分割法最左邊直筆都有明顯的補助筆等於中國字撇的寫法。

⑤左下包的字形：

此種字形其筆劃跟足部都有關係，此種筆劃先寫最右邊直筆，再寫旁邊配字最後再寫最下面的橫筆。

⑥右上包的字形：

此種字形跟上包的字形的書寫原則都是一樣，須掌握字間的配置。

▶ 這些分割方法一定要注意其書寫順序，否則字體會欠缺完整。

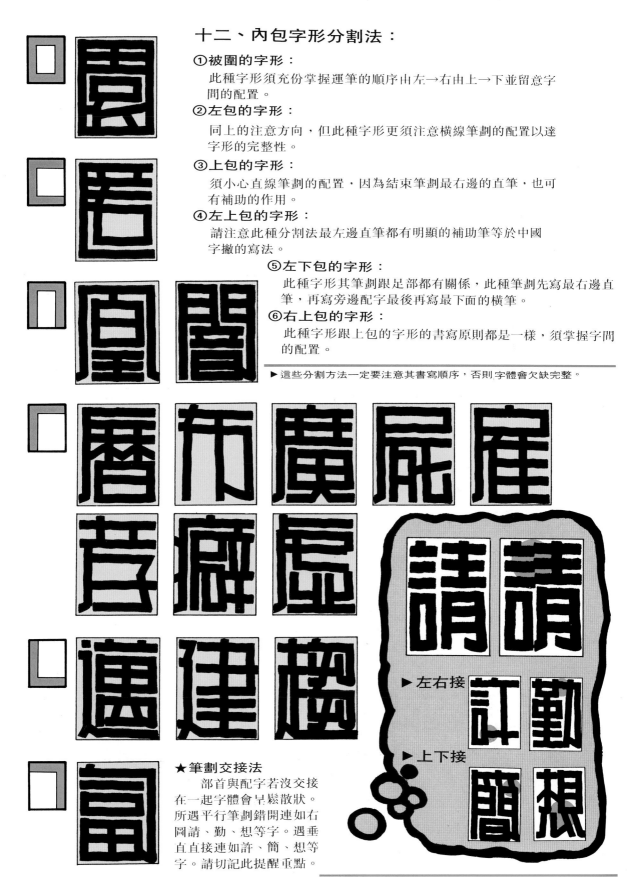

★ 筆劃交接法

部首與配字若沒交接在一起字體會呈鬆散狀。所遇平行筆劃錯開連如右圖請、勤、想等字。遇垂直直接連如許、簡、想等字。請切記此提醒重點。

▶ 左右接

▶ 上下接

▶ 請務必注意筆劃交接是否確實，部首與配字才能緊緊相扣使字形更穩定。

47

〈二〉書寫技巧

一、遇口即擴充

此種書寫技巧在書寫POP時扮演著舉足輕重的角色，除了能將字形做完全的擴充，更能穩定字形的架構，所以各位讀者凡是遇到口或是類似口的字形，須徹底做到百分之百的擴充以撐滿整個方格。

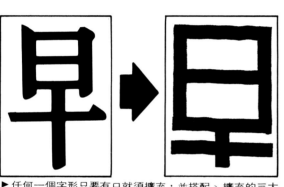

▶ 任何一個字形只要有口就須擴充，並搭配、擴充的三大原則。

▶ 類似口字的字形：
雖沒有口字具體出現但是類似口的字形又非常的多，所以只要有就擴充方可撐滿整個方格。

▶ 例如：立、甘
歹、尹

▶ 口字的比例分配：
口字在每個定位比例都不同，所以須依每個字形部首、架構來做擴充口的依據〈如右圖〉

▶ 上圖為遇口即擴充的基本原則，讀者可牢記以便達到學習POP字體的效果

二、打勾的技巧

打勾的地方幾乎每個中國字都會遇到，這種書寫技巧通常是做結束的動作，但少了他整個字形會不對勁，所以須將以下的要訣充份掌握，即可有美好的句點有畫龍點睛的作用。

▶打勾不連接的字形：

因為這些字若完全連接會造成視覺誤導太接近口的字樣，請加以區分牢記。

刀 力 月 方 乃

扔 勤 靖 㕔 秀

▶平行筆劃直接連接：

可帶起點跟終點的關係左右方的筆劃都須等長，且遇二筆平行線時可直接交接在一起如右圖。

▶例如：司、寺
　　　　市、問

▶打勾的適合斜度：

圖①太斜容易造成字體重心不穩。圖②太平沒辦法表現出打勾的式樣。圖③較為適當且易穩定字形。

① ② ③

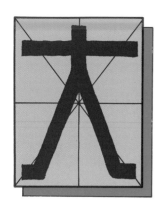

三、中分字

中分字指的就是字形的重心,等於是一個字的中心思想,除了需讓字體站得穩更須分配平均,方可使字形有穩重四平八穩的定力,使字形更有說服力。

▶ 中分字的表現空間一為大字獨立表現二為中分接口字,注意其中分筆劃的交接方法。

・例如/「①」:矢天笑。「②」:貝免先。

▶ 中分字有三種寫法如右圖①為左右平分較不穩②為側邊重心③為中分重心已廣泛被使用

| 美 | ① 美 | ② 美 | ③ 美 |

▶ 中分打勾字①圖會將字形往左右平分產生不穩②圖為重心寫法也須保留打勾的寫法。

・例如/兄竟完

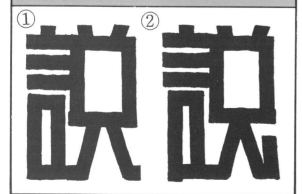

▶ 大字在不同地方有不同的寫法遇①時須中分遇②時可直接往左右書寫。

・例如/①:奏券吞②:套奈奢

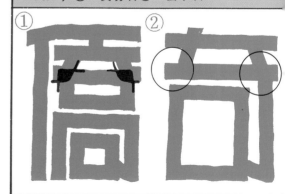

四、壓頂之字

壓頂文字指的就是戴帽字的字形，此種書寫技巧最須留意其半錯開的寫法，因為這樣才能將字形的架構及字間有最合理配置，使字形更完整及更穩定。

▶ 壓頂文字直半錯開的寫法可詳看分析圖即可明瞭，最須留意筆劃交接是否完整。

· 例如／宮當冤

▶ 壓頂文字橫半錯開的寫法須注意筆劃交接不能草率否則會影響到字形架構如下圖。

· 例如／宗室受

▶ 各種壓頂文字都須應用半錯開的書寫方法，所以後續遇到類似的字形請舉一反三。

五、內包字

此種書寫技巧最重要的是掌握運筆順序，並將書寫空間根據其包的形式而決定直筆或橫筆的預留空間，由左→右由上→下是為量其字間的最佳方法，各位讀者須熟悉此種的運筆方法方可使字形更完整。

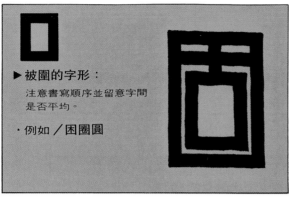

▶被圍的字形：
注意書寫順序並留意字間是否平均。

· 例如／困圈圓

▶左包的字形：
須留意橫筆的字間及比例分配。

· 例如／匠匪匿

▶下包的字形：
此種較難書寫注意結束筆劃的控制。

· 例如／凶函幽。

▶左上包的字形：
須留意第一筆輔助線的寫法。

· 例如／布應雁

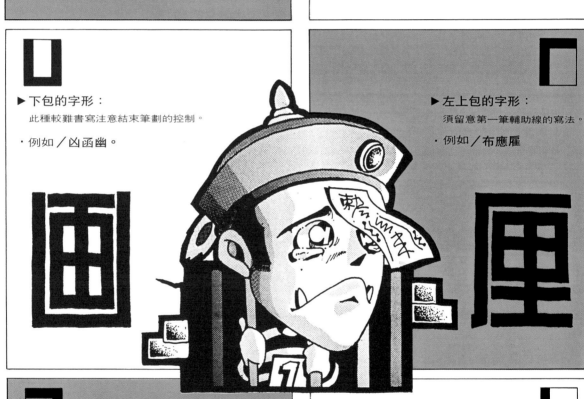

▶右上包的字形：
也是須注意最後一筆的穩定性及字間。

· 例如／包匈匐

▶左下包的字形：
此種字須留意一捺的寫法。

· 例如／連廻越

六、視覺引導

此種字形是為沒有口或是擴充依據時，須靠筆劃的方向性來代替口字的表現行式，為了使字框能完全填滿，所以在書寫

此種字形可先行分析其擴充方向，並掌握起筆原則確定其字形的方向性。

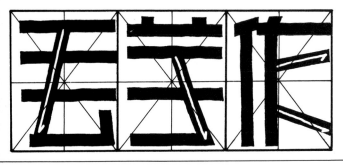

▶注意起筆及方向感，此種書寫技巧都是遇到筆劃簡單或鬆散的字形，所以起筆與方向感須結合判斷書寫的方向感。

▶POP字體的視覺引導的方向判斷：請詳看箭頭的指示方向也等於每個字的擴充方向，所以書寫任何字形時可以判斷其擴充方向是否特殊，方可一次書寫完整的字體出來。

七、交叉的字形

在POP正字絕沒有交叉的寫法,所以特立這一個書寫技巧再次提醒讀者的轉換技巧,只要看到交叉筆劃時,不用考慮直接轉換成數字「4」的寫法,請詳看以下的書寫範例。

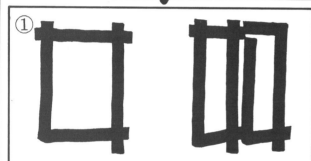

▶交叉字形常出現的字形

① 女 ② 文 ③ 夊 ④ 又

① ▶女字書寫時須掌握上下左右只留一點點以達到擴充的原則。
·例如／媒嫁娶婆

② ▶文字與女字的書寫原則大致相同其斜筆的斜度不宜太大。
·例如／斑斌紊

③ ▶文字其左方筆劃不可連接,其上一點也須擋起來可拿中國字加以對照。
·例如／敵致夏愛

④ ▶文字的寫法與文字相同也是儘可能加以頃滿方格做完整的表現。
·例如／叔支殺殿

八、其它字形

將舉出類似「衣」字及「厶」字的寫法，經過多年的教學經驗，這二個字形是大家較為出錯的，所以請各位將其技巧及觀念充份掌握便能使你遇到此種筆劃能得心應手。

▶ 此種技巧是在強調弧度差的銳利感以達到字形的分割完整，分配平均方可穩定整個字形

九、三等份的字形

凡是遇到三等份的字其比例各約1/3，但可依其字形的複雜可調整其比例架構，請各位讀者須留意字形的空間配置，並小心口字的擴充比例。

 ① 均分 $\frac{1}{3}$

 ② 中間 $\frac{1}{2}$

 ③ 右方 $\frac{1}{2}$

▶ 三等份的字形大多都為1/3的書寫比例〈如圖1〉，特殊的比例分配圖②中間與左右各1/2③為左右各1/2分割，所以三等份的字可依字形架構去分配。

▶直線複雜字形.

▶橫線複雜字形.

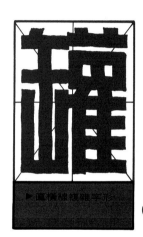
▶直橫線複雜字形.

十、複雜字

　　複雜的字形不代表難寫，只要有耐心及比例架構的觀念，反而更能輕易掌握字體的特色及勝任任何一種字形，但直與橫筆的複雜性不同，可依其特性去考量字間預留，使字形更穩定。

十一、特殊字

　　特殊字指的就是，除了字學公式以外的書寫技巧，每個特殊字都有其較特殊書寫秘方，只有記起來卻能輕鬆掌握特殊字的精髓，便能進入狀況一針見血。

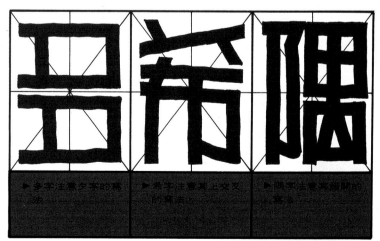
▶多字注意夕字的寫法.　　▶希字注意其上交叉的寫法.　　▶喎字注意其偏關的寫法.

▶字帖篇應用準則

· 字體書寫方法解說 ————————

· 部首介紹 ————————

· 字體分割法 ————————

· 特殊字介紹

· 特殊字書寫方法解說

· 特殊字範例

· 字帖〈60個字〉

イ彳

■1.遇口擴充字形：注意「促」字寫法，「僅」字
方擴充寫法。

■2.打勾字形：注意「傷」字勿的寫法，「例」字歹
寫法。

■3.中分字形：注意「侯」字，其上方厶的寫法。

■4.壓頂字形：注意「僚」字，下方連接方式。

■5.內包字形：注意「偏」字，下方連接方式。

1	1	2	3	4	5
仲	何	仄	供	偏	侗
伯	倍	同	侯	倏	偏
伸	借	復	矣	僚	備
佑	信	茯	俱	傍	茄
佰	僅	寫	僕	床	稙
促	值	內	債	儐	庸

■6.視覺引導字形：注意「行」、「停」二字其擴充方向。

■7.交叉字形：注意「俊」、「後」字其上方厶的寫法。

■9.三等分字形：注意三分之一比例配置，「術」字寫法。

■10.複雜字形：注意掌握空間配置，「儀」字右方寫法。

★特殊字：

使　便　僞　像
偵　修　侮　僑

6	7	9	10

· 使、便二字須留意其下人字的寫法，橫的筆劃得配置適當。

· 僞整個字須講求半錯開觀念並留意類似「馬」字其下四點的寫法

· 像字其上須往左右擴充，並記住其下類似「家」字的寫法，有相當多類似此種寫法請牢記在心。

· 偵字其上類似「上」字的寫法須向左擴充。

· 修字其下之橫特殊寫法請牢記。

· 侮字其「母」字兩點的配置請看清楚。

· 僑字為中分加壓頂外帶遇口擴充字形是一個全面性的字體，所以能將此字的寫法及觀念搞懂方可寫出很多字形，此字最須特別強調的地方為其上壓頂接口的空間配置及完全擴充與否。

ンシ

■1.遇口擴充字形：注意「酒」、「溢」二字的書寫順序
■2.打勾字形：注意「滴」、「濁」二字書寫順序。
■3.中分字形：注意「況」字其收尾筆劃須打勾。
■4.壓頂字形：注意「滑」、「滯」二字須掌握半錯開接筆技巧。
■5.內包字形：注意「派」字撇及勾的書寫方式。

1	1	2	3	4	5
治	浪	河	次	添	周
沿	京	召	決	巷	淚
油	東	河	次	奏	混
浩	泊	商	只	滑	底
活	昆	肯	共	帶	減
酒	溢	蜀	莫	演	源

■6.視覺引導字形：注意「汽」、「淨」二字其字形的平衡點。

■7.交叉字形：注意「凌」字夂的配置。

■9.三等分字形：此行字須掌握比例，「鴻」字鳥的寫法。

■10.複雜字形：注意「豪」字橫筆的間距。

★特殊字：

冷 冰 泌 泳
淡 涸 滿 澄

6	7	9	10

· 冷字其「令」字的寫法須牢記。
· 水與永二字其寫法大同小異，尤其是最右邊的寫法須掌握視覺引導及空間配置。
· 泌字其「必」字注意二點的寫法及書寫順序。
· 淡字須留意雙火的寫法及運筆的技巧。
　字須考量口字及打勾的寫法
· 滿字其上須往左右擴充，並將其內「人」的寫法改為雨點的寫法
· 澄其「登」字其上多出一橫為增加其下的書寫空間，方可使整個字看起來更穩定。

土 扌 子

■1.遇口擴充字形：注意「拓」、「塘」二字的窩
■2.打勾字形：注意「抱」字，其口與打勾的連接技
■3.中分字形：注意「境」、「挽」二字其結尾須打
■4.壓頂字形：注意「捧」、「掃」二字半錯開連接
　　式。
■5.內包字形：注意「抱」字須打勾。

1	1	2	3	4	5
坦	指	坊	埃	搭	城
埋	搭	拐	坎	塚	堰
拓	揺	抱	境	捧	掘
扭	描	招	扶	搭	抱
担	據	捐	挽	掃	拭
拓	塘	捕	撲	捶	握

■6.視覺引導字形：注意「坪」字打點技巧，「挑」字撇的寫法，「均」字二點的寫法。
■7.交叉字形：注意「授」字壓頂半錯開接筆。
■9.三等分字形：注意「擬」字矢的寫法。
■10.複雜字形：注意「播」字米的寫法，「壞」字四點及下方衣的寫法。

★特殊字：

壞 塊 挫 操
孫 孤 埼 携

· 壞字注意其雙口須省一筆及下方類似「衣」字的寫法。
· 塊字其「鬼」字須向左擴充方可使右方的配置能更為穩定。
· 挫其「坐」字須注意其雙人的寫法。
· 操其上「品」字的寫法，遇雙口時須省一筆。
· 孫字其右「系」字寫法兩個三角形可開開的。
· 孤字注意「瓜」字特殊的寫法。
· 埼其「奇」字其上大字的書寫法向左右直接擴充。
· 携其下的乃字須留意其書寫方法

忄犭阝牜方

■1.遇口擴充字形：注意「猶」、「恨」字的寫法
■2.打勾字形：注意「物」、「怖」二字打勾連接的技巧。
■3.中分字形：注意「恢」字火的寫法，「挾」字雙的寫法。
■5.內包字形：注意「施」字也的寫法。
■6.視覺引導字形：注意「慌」字其下方三撇的寫法

1	*1*	*2*	*3*	*5*	*6*

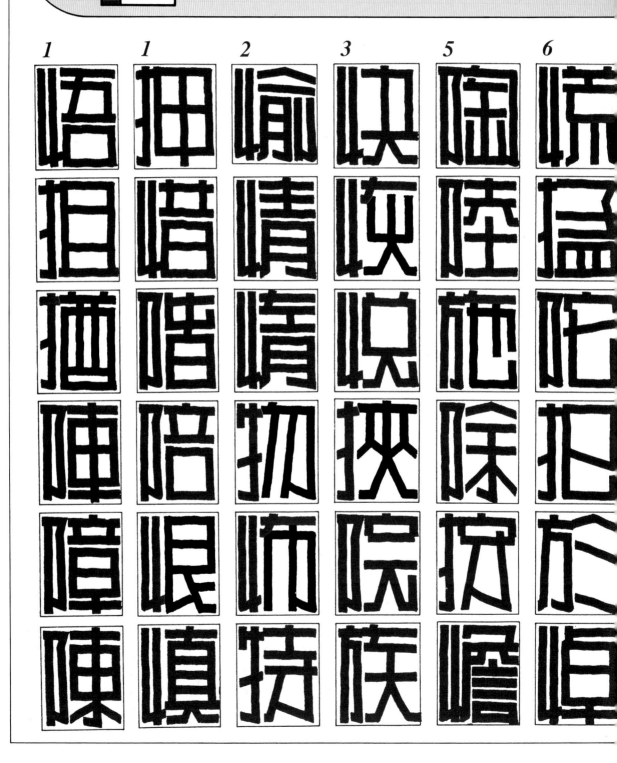

■7.交叉字形：注意「狡」字交的寫法。
■8.其它字形：注意「旅」字打勾及撇的寫法。
■10.複雜字形：注意「獲」、「慨」的書寫技巧。

★特殊字：

慘 憐 隊 陰
際 猪 旋 隅

7	8	10	10

· 慘字其上帶雙口省一筆的概念，並記住其下之橫的寫法。
· 憐字其上「米」字獨立的寫法須留意，其下夕字的二橫寫法皆是直的。
· 隊字類似「家」字的寫法須牢記
· 陰其上今字可直接連接其下的「云」字。
· 際字本身屬於較難書寫的字形，可帶「登」字其上多一橫的寫法讓其下的書寫空間更為寬廣。
·　其「者」字須注意「老」字的書寫空間配置並留意接口的寫法
· 旋須注意一捺的寫法。
· 隅注意其下錯開的寫法。

65

■1.遇口擴充字形：請注意「煙」字之寫法。
■2.打勾字形：請注意「楠」字的寫法。
■3.中分字形：請注意「現」字尾筆須打勾。
■6.視覺引導：請注意「杯」字右方「不」字之寫法、「球」字四撇之寫法及「棧」字雙戈之寫法。
■7.交叉字形：請注意「杖」字之寫法。
■8.其它字形：請注意「厶」字與配字之連接方式、注意「機」字之寫法。

1	2	3	6	7	8
妞	扮	摸	杯	杖	扒
煙	柿	秋	科	拉	私
扼	柄	現	球	拉	強
拍	楠	扶	琉	拉	弘
程	利	棋	�擺	摆	茲
知	柘	碩	棧	摠	機

■9.**三等分字形**：請注意「班」字點的書寫方式

■10.**複雜字形**：請注意「煸」下方羽字之寫法、「爆」下方三點之寫法及「極」字右方字形之空間配置和「彈」字上方雙口之書寫方式。

★**特殊字**：

燒 核 移 稀
稻 珍 桶 橘

9 **10** **10** **10**

· 燒字注意之「土」的寫法可直接一筆成型。
· 核其「亥」字須特別留意其書寫技巧及空間配置。
· 移其「夕」字寫法改為橫的筆劃
· 稀其「希」字須注意其上交叉的寫法，須注意方向感的概念。
· 稻字注意「舀」字的寫法。
· 珍字其下之橫的寫法須牢記。
· 桶其上的寫法須往左右擴充。
· 橘其「矛」字須帶視覺引導方可充份配置合理的書寫空間。

礻歹女矢貝
衤立石耳

■1.遇口擴充字形：請注意「煤」、「殖」之書寫方式。
■2.打勾字形：注意「財」字右方打勾之連接方式。
■3.中分字形：注意「娛」、「祝」尾筆須打勾及「礻」上方半錯開之寫法。
■5.內包字形：注意「颯」、「礦」二字之筆劃配置。
■6.視覺引導：注意「好」字右方「子」字之寫法。

1	1	2	3	5	6
如	知	妨	娛	姻	好
煤	短	刚	娛	颯	耶
始	袖	袍	祝	眅	扡
坦	祐	賒	袂	祠	碊
袖	福	財	砍	萌	貯
祖	殖	初	禎	礦	貼

■7.交叉字形：注意「竣」字上方「厶」字之寫法。
■8.其它字形：注意「祇」、「砥」二字右下方以筆劃
　　　　　　　配置。
■10.複雜字形：注意「禍」字寫法「襟」字上方雙「
　　　　　　　林」之寫法及「孃」上方雙口之寫法。

★特殊字：

婿 禪 確 碑
礎 硬 砂 恥

7 **8** **10** **10**

· 婿字注意其上一捺的寫法。
· 禪字注意其上雙口省一橫的寫法
· 確字其右特殊的寫法須牢記。
· 碑其「卑」字口字須擴充其下須
　向左擴充一點的寫法。
· 礎字注意其上雙木的寫法及下方
　一捺的書寫技巧。
· 硬其「更」字注意其下「人」的
　寫法。
· 砂其「少」字很特別須注意他的
　書寫技巧。
· 恥其「心」字須向上向下擴充。

口日月目

■1.遇口擴充字形：注意「咽」字右方「大」字之
　　分寫法。
■2.打勾字形：注意「呀」字之書寫方式。
■3.中分字形：注意「吠」右方「犬」字之寫法及「
　　」字右方「欠」字之寫法，「脫」字尾筆須打勾。
■4.壓頂字形：注意「腕」字之寫法。
■6.視覺引導：注意「呼」字右方二點之寫法及「眺
　　字右方「兆」之寫法。

1	2	3	3	4	6
晒	叮	吠	嘆	喧	叫
咀	吻	吹	膜	腕	以
肥	肺	呪	脫	勝	呼
膽	肪	夾	喚	哈	呤
脂	呀	哄	映	陸	昨
呔	時	喫	嗔	腔	眺

■7.交叉字形：注意「服」字右方之書寫方式。
■8.其它字形：注意「膿」字右方筆劃之配置。
■9.三等份字形：注意「膨」字右方三撇之寫法。
■10.複雜字：注意「曉」上方三「土」之書寫方式。

吟 吸 腺 瞬
啖 咳 咪 腦

7　　**8**　　**9**　　**10**

· 吟其「令」字須牢記其書寫方法
· 吸其「及」字須帶交叉轉換成正4的寫法。
· 腺其「泉」字須留意其下「水」字的寫法。
· 瞬其「舛」字為壓頂之字須注意半錯開的寫法及夕字的書寫技巧
· 啖字雙「火」的標準寫法須牢記
· 咳其「亥」字須掌握其書寫技巧
· 咪其「米」字注意右上方一點的寫法。
· 腦字其上之撇的寫法須注意其下文字的空間配置須適當。

米系言舟

■1.遇口擴充字形：注意「絕」、「粘」二字的書寫方式。
■2.打勾字形：注意「納」字，人的寫法。
■3.4中分及壓頂字形：注意「綉」字，秀的寫法「談」字雙火的書寫方式。
■5.內包字形：注意「網」字，空間配置方法。

1	1	2	3 4	3 4	5
担	緯	紛	誤	統	搪
鉗	紿	絹	積	談	粕
結	諾	紉	縞	締	編
語	諒	綿	綏	註	網
謀	拓	紈	繪	幹	試
絕	詔	精	綉	誼	弒

■6.視覺引導字形：注意「純」、「託」二字，向左
　　視覺引導的方法。
■7.交叉字形：注意「終」字，下方二點的空間配置。
■9.三等分字形：注意「織」、「縱」二字，雙人的
　　書寫技巧。
■10.複雜字形：注意「緣」字，其右方寫法。

★特殊字：

粹　經　認　誇
謁　船　綱　繰

6　**7**　**9**　**10**

- 粹其「卒」字須注意雙人的寫法
- 經其上之撇可直接寫成直的。
- 認字其右方的寫法須掌握其運筆的順序及技巧。
- 誇其上「大」字的寫法向左向右直接擴充。
- 謁字其右方配字寫法較特殊須牢記。
- 船字注意右方配字其上輔助筆劃的寫法。
- 綱字其右方省一筆的寫法須注意
- 繰字雙口省一筆的寫法須注意。

金 足 食

■1.遇口擴充字形：注意「鉛」字上方「几」的寫法
■2.打勾字形：注意「飾」字右方「巾」的書寫方式
■3.中分字形：注意「饒」字右上方三「土」的連接
　　式。
■4.壓頂字形：注意「鐐」字、「餡」字右方配字的
　　寫方式。
■6.視覺引導：注意「飢」字右方「几」的筆劃順序
■7.交叉字形：注意「鐮」字右下方「兼」字的寫法

1	2	3	4	6	7
距	釼	鋭	錠	趴	踏
鉛	錦	鉄	鐐	跳	飩
銀	錫	鏡	酥	踐	飪
錯	飾	鎮	館	飢	躍
鉛	飽	飲	餡	餅	鐮
餌	飾	饒	銓	飩	鐘

■9.三等份字形：注意「鍬」字右方「火」的寫法。
■10.複雜字形：注意「錄」、「鋼」二字右方的筆劃
　　　配置及「餞」字雙戈的寫法。

★特殊字：

踊　銘　鈴　銅
鐐　餚　踏　鍊

9　　10　　10

- 踊字注意右方配字其上須向左向右擴充。
- 銘其「名」字夕也為橫的寫法並小心其接口的輔助筆劃。
- 鈴注意其「令」字的接筆方法。
- 銅注意「同」字遇口擴充及打勾的寫法。
- 鐐其右方配字上方須直接向左向右擴充以增加書寫的面積及兩點的配置。
- 餚右方配字其上方交叉的寫法須注意，並看清楚「有」字的書寫技巧。
- 踏右方配字其上「水」字的寫法須注意。
- 鍊右方配字注意兩點及兩撇的寫法。

田革馬魚
鳥山巾虫

■1.遇口擴充字形：注意「貼」字右方「占」寫法
■2.打勾字形：注意「鞆」字右方「丙」的寫法。
■3.中分字形：注意「峽」字右方雙「人」的寫法。
■4.壓頂字形：注意「鶴」字左方「窪」的寫法及「螺
　　」字右方字形之連接方式。
■6.視覺引導：注意「畔」字右上方二點的方向。
■7.交叉字形：注意「峰」、「務」、「馭」三字右方
　　字形的書寫方式。

1	2	3	4	6	7

7　**10**　**10**　**10**

- 疑的「矢」字及一捺須特別留意
- 臨注意雙口省一筆的寫法。
- 疏注意左方的特殊部首須小心其運筆的方法，右方之撇的空間配置須牢記。
- 野字右方的配字須掌握視覺引導的概念。
- 將右方的配字其上類似夕字也寫成橫的筆劃，其下寸字須掌握視覺引導及打勾的寫法。
- 齡字注意「齒」字雙人的寫法及令字的特殊寫法。
- 髓注意「骨」字半錯開的寫法及一捺的書寫技巧。
- 靜其「爭」字須注意視覺引導向右下擴充。

斤攵欠殳犬卩
力寸阝彡佳刂
頁

■1.遇口擴充字形：注意「彰」字，右方三撇的書寫
　　技巧，並留意「歌」字欠的寫法。
■2.打勾字形：注意「剃」字，左方一撇的寫法。
■3.中分字形：注意「頰」字，雙人的書寫方法。
■4.壓頂字形：注意「雜」字，雙人的書寫方法。
■5.內包字形：注意「創」字，口與上方的連接地方。

■6.視覺引導字形：注意「預」字的書寫方式。
■10.複雜字形：注意「歐」字三口的寫法，「叔」字
半錯開寫法，「彩」字右方三撇的寫法。

★特殊字：

刹 獸 顏 救
領 雄 鄉 頻

- 刹字注意其上交叉的寫法。
- 獸字注意雙口省一筆的寫法及犬字中分的寫法。
- 顏字注意彥字其下三撇的寫法。
- 救字須注意其四撇的寫法。
- 領字注意其「令」字特殊的書寫技巧。
- 雄字注意其右方特殊部首的寫法
- 鄉字注意整個字空間的配置，直的筆劃須小心書寫以免空間會不夠。
- 頻字注意「步」字特殊的寫法及運筆的技巧。

人 宀 冖 大
夫

■1.遇口擴充字形：注意「倉」字下方「口」字連
　　方式及「春」字的寫法。
■2.打勾字形：注意「奪」字的寫法。
■3.中分字形：注意「冕」字下方打勾及點的配置
■6.視覺引導：注意「今」字下的寫法及「守」、「
　　」、「拳」三字下方「手」字向右擴充之引導方式

1	*1*	*1*	*2*	*3*	*6*
合	宮	吕	入	冤	合
倉	宜	軍	命	冥	会
會	害	卷	守	完	卆
官	室	食	常	寶	宇
由	堂	當	券	寅	宏
宫	春	舍	奪	奏	宝

■7.交叉字形：注意「寇」字左方「完」中分之寫法。
■10.複雜字形：注意「舊」上方「隹」字，「窗」字
　　　下方「囱」的寫法。

★特殊字：

冠 家 傘 察
憲 蜜 寒 泰

6	7	10	10

· 冠字注意中分的寫法及「寸」字
　打勾的技巧。
· 家字類似象字的特殊寫法。
· 傘字注意雙人的寫法及空間配置
· 察字注意其下的特殊筆劃，其上
　一橫是為增加書寫空間。
· 憲字注意「心」字特殊的寫法。
· 蜜字注意其上必字的特殊寫法及
　接虫字的書寫技巧。
· 寒字注意其下二點的寫法。
· 泰字注意其下水字的寫法。

木 止 士 亠 山
禾

■1.遇口擴充字形：注意「色」字上方的擴充，及
　　尚」字上方的書寫方法。
■2.打勾字形：注意「角」字上方的擴充寫法。
■3.中分字形：注意「炭」字，火的寫法。
■4.壓頂字形：注意「壺」字，其下方書寫方式。
■6.視覺引導字形：注意「步」字，其特殊書寫技

1	*1*	*2*	*3*	*4*	*6*
言	音	方	夫	亨	穴
宋	章	市	兑	高	穴
色	香	角	炭	豪	宣
壹	杏	肖	竟	崙	乘
岩	查	青	失	壺	步
吉	尚	肖	賣	崗	季

■8.其它字形：注意「褒」字，其書寫空間位置。
■10.複雜字形：注意「崖」字雙土的寫法，「嶽」字
　　下方寫法，「嵌」字欠的寫法。

★特殊字：

卒 率 夜 発
素 毒 棄 歲

8　**10**　**10**　**10**

・卒字注意雙人的寫法。
・率字須先擴充中間的部分及四點
　的視覺引導寫法。
・夜字其寫法跟亥字雷同所以須牢
　記其特殊的寫法。
・発注意其下及字的寫法帶交叉寫
　法的概念。
・素字其下系字其上方可開的。
・毒字其下母字二點的寫法。
・棄字其上向左右擴充及其下須將
　空間配置適當。
・歲字注意其內包的特殊寫法及戈
　字的視覺引導。

竹 艹

■1.遇口擴充字形：注意「茜」字西的寫法，「節」
　字即的寫法。
■2.打勾字形：注意「芽」字的書寫技巧。
■3.中分字形：注意「荻」、「萩」的火字寫法。
■4.壓頂字形：注意「慕」字，其下方三點的書寫技巧
　，及「藤」字其下方水的寫法。

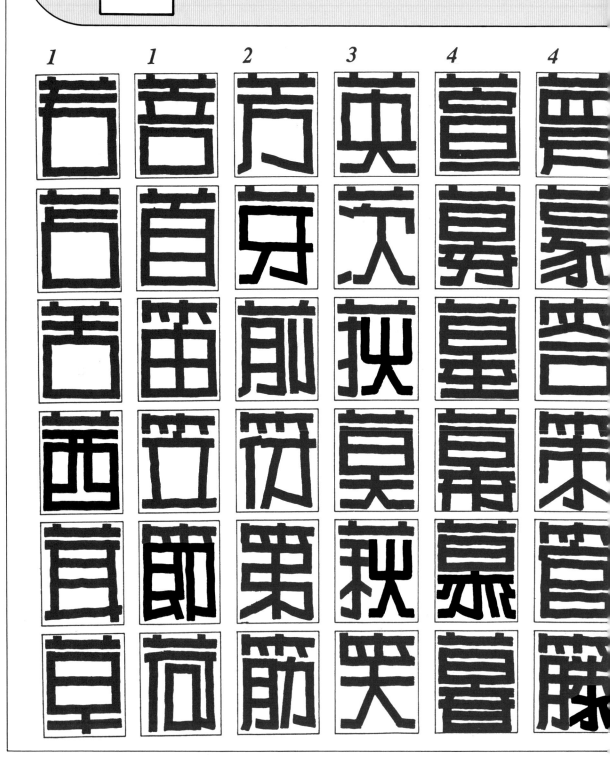

■5.內包字形：注意「菌」字，禾的寫法。
■6.視覺引導字形：注意「芝」字的書寫技巧。
■10.複雜字形：注意「藩」、「蘭」二字書寫空間配置。

★特殊字：

萊　蒸　慈　籍
菊　葬　蓼　蔽

5　　6　　10　　10

・注意萊字雙人的寫法。
・蒸字注意「丞」字特殊的書寫技巧。
・慈字注意中間系的寫法及心字的寫法。
・籍字須掌握空間的配置。
・菊字須留意米字的寫法。
・葬字注意死字的寫法及下方視覺引導的寫法。
・蓼字注意其上「羽」字的寫法及下方三撇的寫法。
・蔽字注意其下方撇的寫法。

田四兩羽日
雨玉口

■1.遇口擴充字形：注意「足」字一捺的寫法及「
　　」字上方雙「王」的寫法。
■2.打勾字形：注意「琴」字下方「今」的寫法。
■3.中分字形：注意「晃」字下方「光」的寫法。
■4.壓頂字形：注意「骨」字半錯開的寫法。
■6.視覺引導：注意「電」、「祭」的寫法及「學」
　　的簡寫法。

| 1 | 1 | 2 | 3 | 4 | 6 |

足　區　吊　只　帝　異
足　累　局　只　骨　罪
呈　置　品　員　益　界
呆　習　罰　昊　吞　電
旱　琵　胃　異　巷　學
冒　圉　吾　欠　基　祭

■7.交叉字形：注意「愛」字「心」的寫法及「露」下
　方「路」的寫法。
■10.複雜字形：注意「暴」字的寫法及「養」、「霞
　」字齊下的寫法。

★特殊字：

品　零　齊　蚤
登　發　恭　琴

7　　　10　　　10　　　10

- 品字須掌握雙口省一筆的寫法。
- 零字注意其上雨的簡寫法及下方
 令字的特殊寫法。
- 齊為較特殊的字形，所以須牢記
 在心。
- 蚤字其上叉的寫法須帶交叉寫法
- 登字，其上方一橫是為增加其書
 寫的空間。
- 發字其上方與登字雷同，但其下
 配字須掌握適當的書寫空間。
- 恭字下方點的配置須看仔細。
- 琴字雙王的寫法須留意並小心今
 字的寫法。

目衣王夂火
曰日大刀貝
糸

■1.遇口擴充字形：注意「累」字糸的寫法，及「
　」字水的寫法。
■2.打勾字形：注意「裂」字，列的書寫方式。
■3.中分字形：注意「替」字雙夫的寫法，「災」字
　的寫法。
■4.壓頂字形：注意「憂」字複雜的寫法。
■6.視覺引導字形：注意「丞」字的特殊寫法。

| *1* | *1* | *2* | *3* | *4* | *6* |

■7.交叉字形：注意「督」字叔的寫法，「髮」字三撇
　　的寫法。

■10.複雜字形：注意「麗」字其上方省筆的寫法，「
　　禁」字雙木的寫法。

★特殊字：

劣　勇　希　器
系　舞　卑　象

7　　**7**　　**10**　　**10**

・劣字注意「少」字特殊的寫法。
・勇字其上方須向左向右擴充。
・希上方的交叉寫法須注意其方向
　感。
・器字其雙口的寫法須特別留意。
・系單獨一個字的寫法其上方可開
　開的。
・舞字須掌握空間的配置及注意其
　下夕字的寫法。
・卑字須擴充及帶錯開的寫法。
・象字其上須向左向右擴充並注意
　其下的寫法。

89

灬口寸女皿
心木

■1.遇口擴充字形：注意「尊」字其上方酋的寫法，「魚」字上方須擴充，「否」字不的寫法。
■2.打勾字形：注意「忍」字，一點的寫法。
■4.壓頂字形：注意「含」字今的寫法，「愚」字其方寫法。
■5.內包字形：注意「恩」字大的寫法。

1	1	1	2	4	5
專	忠	舌	架	盒	盛
尊	想	台	梨	益	因
壽	虎	舌	照	柔	慰
壺	惠	台	慰	愈	盛
思	善	吾	盟	含	感
某	魚	否	忍	愚	盟

■7.交叉字形：注意「戀」字其上方三等分的寫法。
■10 複雜字形：注意「烈」、「然」其上方歹的寫法
　　，「懸」字上方複雜寫法，「恣」、「慾」其欠的
　　不同寫法。

★特殊字：

導 柔 梁 樂
無 熱 惡 悉

7　　10　　10　　10

· 導字注意其上空間的配置及下方
　寸字的寫法。
· 柔其上「矛」字特殊寫法須牢記
　並帶視覺引導。
· 梁字注意其點的位置。
· 樂字須擴充「白」字並將四點向
　上向下帶視覺引導。
· 無字須掌握空間的配置及下方四
　點的寫法。
· 熱字其上方的空間須作合理的分
　配。
· 惡注意其上方「亞」字穿十字的
　寫法。
· 悉字注意其上米字的寫法。

虎門口匚厂

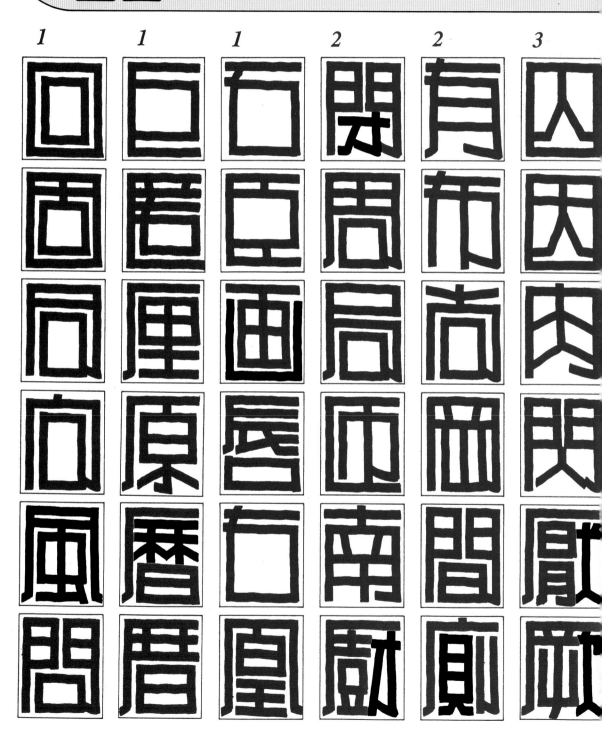

■**6.視覺引導**：注意「丹」字「母」字的打點方向。

■**7.交叉字形**：注意「虎」字上方「虍」的寫法。

■**10.複雜字形**：注意「虛」字及內包「圈」字的書寫
　　　　方式。

★**特殊字：**

爲　函　老　瓦
虎　太　灰　孝

6　　　**7**　　　**10**　　　**10**

- 爲字注意半錯開的書寫方法。
- 函字注意其內包的字形書寫技巧
- 老字注意其一撇的寫法並留意連接筆劃。
- 瓦字注意其勾與點的寫法。
- 虎字其上須向左擴充並留意其下方的寫法。
- 太字帶大字的寫法其一點須帶視覺引導。
- 灰字注意火字與撇的關係。
- 孝字同老字的概念，但須留意子字的寫法。

戶 小 广 尸 疒

■1.**遇口擴充字形**：注意「磨」字雙木的寫法，「□」字向左視覺引導的寫法，「眉」字其下方可連接法。
■2.**打勾字形**：注意「府」、「痔」二字寸的寫法。
■3.**中分字形**：注意「座」字雙人的寫法。
■6.**視覺引導字形**：注意「尾」、「庵」二字向左導寫法。

1	1	1	2	3	6
店	居	肖	府	廣	庋
唐	痘	盾	席	庚	磨
庶	戶	眉	庸	庆	尾
庫	君	启	屑	疾	乙
磨	尺	屋	房	病	厄
屆	肩	層	痔	座	庵

■7.交叉字形：注意「廠」字，口的省筆寫法。
■8.其它字形：注意「鹿」字其下方寫法。
■10.複雜字形：注意「腐」字肉的寫法，「嚴」字上
　　方省筆寫法。

康 尿 雀 多
存 夜 差 屍

7　　8　　10　　10

・康字注意其下水字的寫法。
・尿字須注意水字的寫法須帶視覺
　引導的概念。
・雀字其上下可省略一筆須注意。
・多字兩個「夕」字都是橫擺。
・存字其上直接往左擴充並留意其
　下子字的寫法。
・夜字為特殊寫法字形須牢記其運
　筆的順序。
・差字為錯開接筆寫法。
・注意屍字其「死」字的寫法可帶
　直線與橫線的判斷。

走又辶

■1.遇口擴充字形：注意「速」字的寫法及「遭」、「遷」二字的寫法。
■2.打勾字形：注意「烏」、「鳥」字下方四點的寫法。
■3.中分字形：注意「剋」、「勉」左方中分打勾的寫法。
■5.內包字形：注意「越」字「戉」的書寫方式。

1	1	1	2	3	5
追	連	自	迎	迭	適
逗	道	直	超	選	遇
迫	遭	旭	邊	逸	遍
逞	迺	吳	勺	送	遇
速	迴	戈	鳥	剋	式
造	運	遷	烏	勉	越

■6.視覺引導：注意「迅」字「逆」字的視覺引導方向。

■9.三等分字形：注意「翅」字「支」的寫法。

■10.複雜字形：注意「逮」「水」、「甦」字「更」及「魅」字「鬼」的寫法。

★特殊字：

迷 逐 匈 武

氣 鬼 赴 匆

9　　**10**　　**10**

・迷字注意單獨米字的寫法其上方一點的寫法。
・逐字類似家字的寫法須掌握書寫空間的配置。
・匈字注意其交叉的寫法。
・武字注意書寫空間的配置並留意戈字的視覺引導。
・氣字注意米字的寫法。
・鬼字注意須向左擴充方可使字形空間獲得合理的分配。
・赴字其「卜」字須掌握視覺引導
・匆字注意其一點的寫法。

► **書寫小偏方**

　　此頁主要介紹除了前述10種書寫技巧外，較為重要的輔助書寫要訣，可使你的POP字體更形完整所以須將以下之種書寫偏方記下來瞭解熟悉，這樣會為你省下不少的書寫困擾，以下就為讀者介紹這三種的方法。〈見圖例〉

①輔助筆劃應用
②連筆筆劃應用
③省筆筆劃應用

► 圖1：上圖為輔助筆劃應用，此種方法是為了讓整個字更為飽滿擴充整個方格〈如畫圈〉讓字形更穩定。

► 圖2：連筆筆劃應用除了可增加書寫速度外更可簡化字體，讓字形的流暢感明顯自然呈現，但須詳看此種的運筆方法。

► 圖3：省筆筆劃應用此種方法可讓複雜字形能完全書寫在標準的比例範圍內，另外可簡化字體及增加字體的流暢感。但不能去影響到字體的主體架構〈左圖〉

▶水字部首變化

以1～3種較爲合適

▶手字部首變化

以1、2、5較爲合適

▶心字部首變化

以1、2、5較爲合適

▶阜字部首變化

以1、2、4較爲合適

▶ 部首轉換與應用

▶ 木字部首變化

以1、4、5較為合適

▶ 示字部首變化

以1、2、5較為合適

▶ 口字部首變化

以下範例都可應用

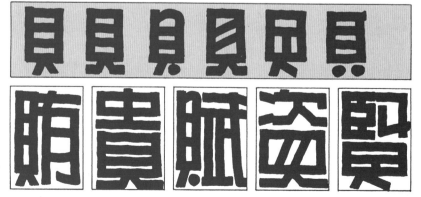

▶ 貝字部首變化

以1、2、3、4較為合
適。

▶火字部首變化

以1、3、4較為合適

▶米字部首變化

以1、2、4、5較為合適。

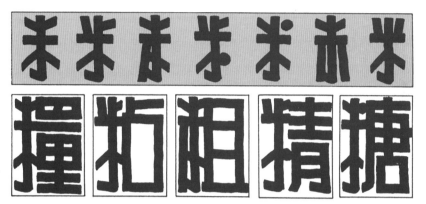

▶系字部首變化

以1、2、5較為合適

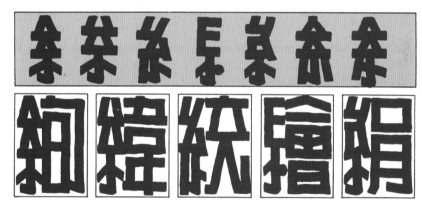

▶金字部首變化

以1、2、3較為合適

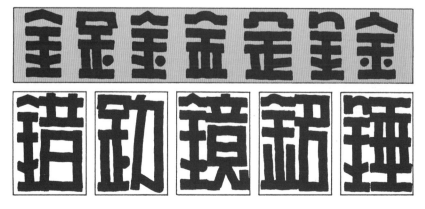

▶ 部首轉換與應用

▶ 女字部首變化
以1、2、4較爲合適

▶ 言字部首變化
以1、2、4較爲合適

▶ 食字部首變化
以1、2、5較爲合適

▶ 父字部首變
以1、2、4較爲合適

▶頭字部首變化

以1、2、5較爲合適

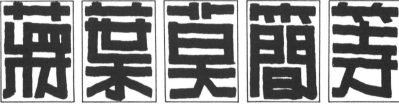

▶竹、草字部首變化

以1、2、4較爲合適

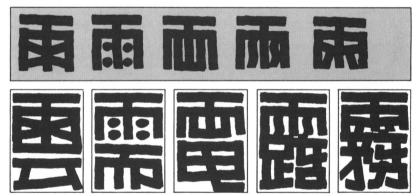

▶雨字部首變化

以1、3、5較爲合適

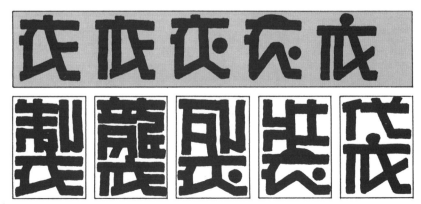

▶衣字部首變化

以1、2、4較爲合適

▶足字部首變化

以1、4、5較爲合適

▶心字部首變化

以1、2、4較爲合適

▶火字部首變化

以1、2、3較爲合適

▶大、矢字部首變化

以1、5較爲合適

▶舉一反三字

　　在POP字體裡其實也很多字形只是只換部首不換字，所以等於學一個字就會書寫出類似字形，在書寫POP字體時決不可用背的須應用理解，在此單元特別強調此種概念是為提醒讀者「舉一反三」的書寫空間，但須依字形的部首去分配其配字的書寫空間，在以下的範例中讀者亦可明瞭舉一反三字的書寫原則。

▶右圖為整合下圖範例的實例海報，注意每個字的搭配空間及書寫架構。

▶也字的配字範例：
將注意馳的馬字省筆技巧。
・部首比例：①1/5②③2/5④1/2

①人部②女部
③弓部④馬部

① ② ③ ④

▶白字的配字範例：
泊、拍二字比例為1/5，須注意舟字二點的寫法。
・部首比例：①②1/5③④2/5

①水部②手部
③玉部④舟部

① ② ③ ④

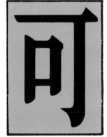

▶可字的配字範例：
須留意蚵字虫的平行線空間。
・部首比例：①1/5②③2/5④1/2

①人部②阜部
③口部④虫部

① ② ③ ④

▶更字的配字範例：
更字本身亦是特殊字須掌握二撇中分的寫法
・部首比例：①②1/5③④2/5

①人部②木部
③石部④米部

① ② ③ ④

105

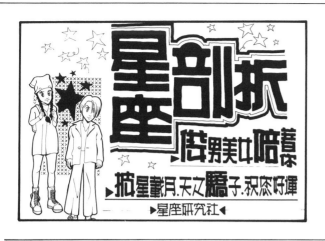

▶舉一反三字

　　通常會遷就部首來支配其餘字形的比例，所以不見得每個字的書寫大小都是一樣的，甚至有時都會應用到省筆法，以讓整個字形能在一定的範圍內書寫完整如「驕」字。

▶右圖為下圖範例的整合海報實例，每種麥克筆的書寫方式及筆也略有不同在後續單元將為大家做詳盡的介紹。

▶夋字的配字範例：
注意酸字西省筆的寫法
・部首比例①1/5②③2/5④1/2

①人部②心部
③立部④西部

① ② ③ ④

▶音字的配字範例：
注意部打勾的寫法
・部首比例：①1/5②③2/5④1/2

①土部②阜部
③貝部④刀部

① ② ③ ④

喬字的配字範例：
▶喬字中分寫法須留意並注意驕字的省筆法
・部首比例：①1/5②③④2/5

①人部②矢部
③木部④馬部

① ② ③ ④

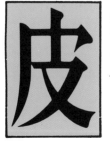

▶皮字的配字範例：
注意皮字本身交叉的寫法。
・部首比例：①②1/5③2/5④1/2

①彳部②手部
③衣部④頁部

① ② ③ ④

▶ 寺字的配字範例：
注意寺字才字的寫法
・部首比例①1/5②③
④2/5
———————————
①彳部②日部
③牛部④言部

①　　　　②　　　　③　　　　④

▶ 殳字的配字範例：
注意本身殳字輔助線的
寫法。
・部首比例：①②
1/5③④2/5
———————————
①水部②手部
③肉部④言部

①　　　　②　　　　③　　　　④

▶ 台字的配字範例：
注意駘字的馬省筆法
・部首比例：①1/5②
③2/5④1/2
———————————
①冰部②女部
③食部④馬部

①　　　　②　　　　③　　　　④

▶ 召字的配字比例：
注意紹字系字的寫法
・部首比例：①1/5②
③④2/5
———————————
①水部②言部
③糸部④邑部

①　　　　②　　　　③　　　　④

▶書寫舉一反三字時仍須掌握每一個字的
基本架構，參閱前面單元的正字字帖，
即可發現雷同的字形更多更複雜有的甚
至有10～20個相似字，所以舉一反三字
是進入POP字體領域的一道快速跑道。
▶左圖可利用字形裝飾來破壞正字的呆板
、不活潑的感覺，並搭配上述範例及不
同筆的表現技巧。

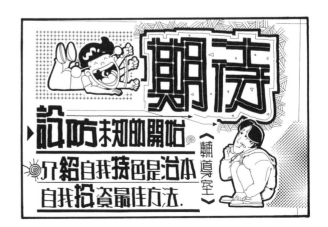

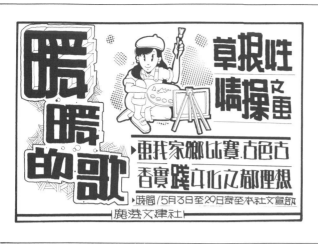

▶舉一反三字在書寫時須掌握比例問題外，其字間也是一個非常重要的環節，不僅在直線或橫線上儘可能空間不宜預留太大，讓字形更形完整如踐、躁、媛等字。

▶右圖暖暖的歌海報範例，似乎沒有正體字刻板的現象，是為靠字形的裝飾及點綴物讓畫面更活潑。

▶爰字的配字範例：
注意爰字三點及交叉的寫法。
· 部首比例：①1/5②③④2/5

①手部②日部
③女部④糸部

①	② ③	④

▶杲字的配字比例：
注意雙口省一筆的寫法
· 部首比例：①1/5②③2/5④1/2

①手部②火部
③糸部④足部

①	② ③	④

▶艮字的配字範例：
注意艮字類似衣字的寫法
· 部首比例：①②③④2/5

①心部②木部
③目部④金部

① ②	③	④

▶戔字的配字比例：
注意殘的歹字兩撇為直線
· 部首比例：①②③2/5④1/2

①木部②歹部
③金部④足部

① ②	③	④

▶各字的配字範例：
注意路的田字直線比例空間。
· 部首比例：①1/5② 2/5③④1/2

①水部②木部
③田部④足部

 ① ② ③ ④

▶青字的配字範例：
特注意魚字四點的寫法
· 部首比例：①1/5② ③2/5④1/2

①水部②目部
③立部④魚部

 ① ② ③ ④

▶反字的配字範例：
注意叛字半的書寫方式
· 部首比例：①1/5② ③④2/5

①土部②片部
③半部④食部

 ① ② ③ ④

▶欠字的配字範例：
注意欠字中分的寫法。
· 部首比例：①②③④ 2/5

①土部②火部
③石部④食部

 ① ② ③ ④

▶基本上舉一反三字的部首比例約在1/5
、2/5及1/2的範圍裡，是以部首直的筆劃
來加以判斷的，所以可以說是此種字體
是以部首來決定字形架構像相同的「各
」字但搭配不同的部首亦有不同的效果
。〈最上圖〉。

▶右圖的海報範例可用配件裝飾來活潑版
面，至於圖框也有凝聚重點的功用。

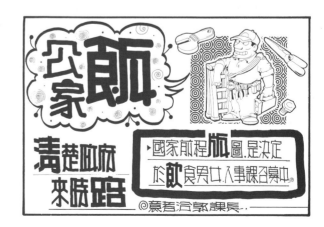

▶木字的各種配置：
木字在不同地方的書寫
方法都不一樣請牢記①
爲單一寫法②爲部首寫
法③④爲上下方注意弧
度差要大一點。

①　②　③　④

▶火字的各種配置：
火字的變化更大所以請
將此原則牢記在心①③
獨立字或在字形上下方
皆爲此種寫法②爲部首
寫法④爲上方雙火的寫
法。

①　②　③　④

女

①　②

矢

①　②

欠

①　②

犬

①　②

糸

①　②

米

①

②

③

①　②

③

▶糸字的各種配置：
糸字獨立時二筆須交接
在一起〈1〉，掌上方
有接筆劃時須呈開放狀
如〈2、3〉。

▶米字的各種配置：
米字獨立字左上方須接
筆〈1〉，當部首直接
帶橫筆上下書寫〈2〉
，當上方接筆劃時三橫
爲直線。

110

POP創意與變化

★POP字體創意篇★
★POP字體書寫變化★
★POP字體仿宋體★
★POP字體大小字形裝飾★

〈肆〉POP正體字創意與變化

經過了正規及格式化的POP正體字洗禮後

相信各位讀者有耳目一新的感覺

應該會覺得正字給予人一種呆板、墨守成規的感覺無法將活潑的一面呈現出來

所以在這裡將為各位讀者介紹正字的創意空間

及如何將正字活性化的技巧

第一段所介紹的是各種創意法，除了拉長壓扁外

亦可抓取不同字形的重心及變形，讓字體更加活潑並產生動感

正體字就開始說話了

除了擺脫以往八股正式的刻板樣更增添了許多強而有力的訴求空間

不僅軟化嚴肅的一面，更讓正體字有更多更好的創意空間

一段不同字體的呈現並結合各式的創意法讓正字更可愛更活潑，

每種字體的書寫技巧其重點都要特別的留意，

搭配字體所延伸的屬性訴求選擇適合表現的空間，

其是用筆的技巧更是每種字體所兼備擁有的須去理解、認識，

此篇有特別強調仿宋體的寫法因本身字體給人較高級的感覺，

已大為流行應用在各式的媒體上可多練習必有用武之地，

續各種筆的尺寸及大小也做充份的介紹字形裝飾不同的字形，

工技巧從點、線、面到特殊裝飾

供給讀者更多的選擇應用空間，

後簡易的編排與構成是整合所有的字形變所做的海報，

有更為精密的演出，

各位讀者擁躍吸收並表現在您的創作上。

第三章 正字的創意空間

〈一〉字形拉長壓扁法創意法

正字字形為了拉大其發揮空間採了標準的54外，更可運用拉長字形使其呈現高級的感覺，給予人細緻脫俗的精緻感，運用在女性訴求、高級場所…等屬性高級化的行業，壓扁字形可依其壓扁程度而決定於表現的技法，異常壓扁配上拉長的字形是最容易突顯格調的作法。所以拉長或壓扁的字其創意領域是使正字擺脫刻板、呆滯的最佳選擇，另外壓扁的正字因

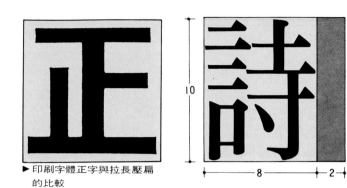

► 印刷字體正字與拉長壓扁的比較

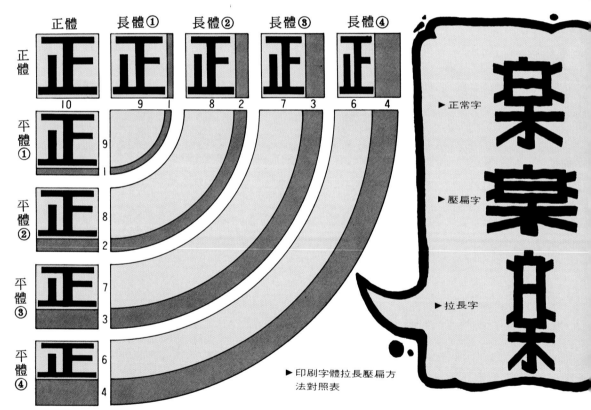

► 正常字

► 壓扁字

► 拉長字

► 印刷字體拉長壓扁方法對照表

► 書寫任何一種字都以最複雜的字體的尺才標準，整組字看起來才能得體大方如上圖牌、前二字為標準。

其矮胖外表也是給予人活潑可愛的感覺，因此正字第一道變化手續即可明顯跳脫出畫地自限的領域，而邁向活潑有生氣的大道，別忘了書寫任何一組拉長或壓扁字形都應以最複雜的字體為基準，方可衍生完整且統一的字形。以下各種範例及解說可供讀者做最佳的對照與參考。

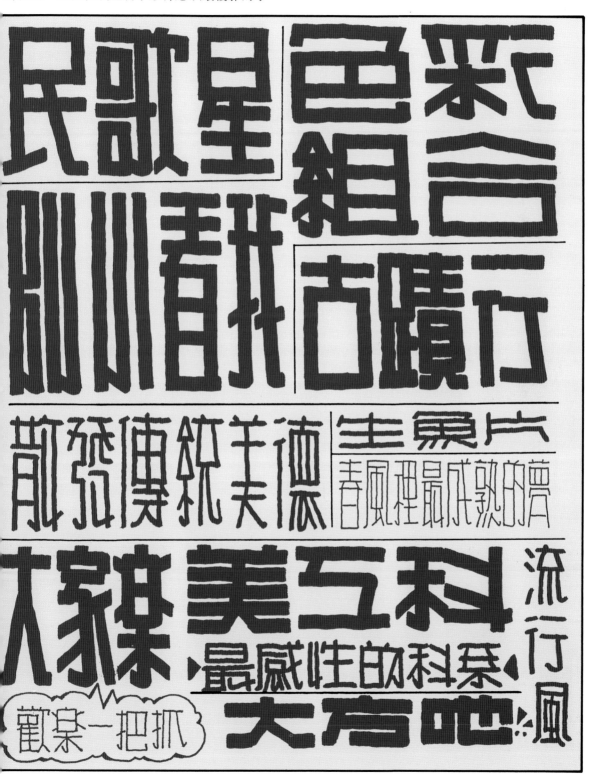

〈二〉字形重心創意法

　　POP正字給予人須將空格完全填滿的觀念，並依其字形架構將空間做合理的分配，但在此介紹的創意法就是在字形架構及空間動手腳，給人不按牌理出牌的新鮮感，除了將字體趣味化外，更可以擺脫正字八股的寫法。其創意根據可依上下左右依整組字體的脈絡而加以取

決於何種的表現技巧，除了可活化字體的組織外，更可增加正字活潑化的說服空間，以下各組的範例請讀者可依自己的偏好加以選擇，但在此提醒各位在實施此創意法時，此刻您就得具備書寫正字的基本概念及較佳的書寫流暢感，有了好基礎時即可任意改變字形重心配置

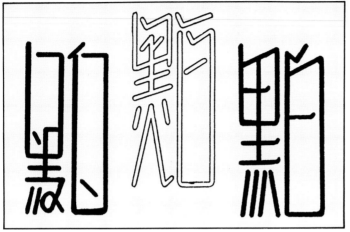

▶圖1上圖各種不同重心的位置的合成文字亦有不同的訴求空間

▶圖2亞字各種不同重心的配置圖。

①下重心　②上重心

▶POP字體重心

字的書寫可因
重心的不同而強調正字的
趣味空間，
在本單元四週因
重心擺設不同所擁有的屬性也呈多樣化，
所以正字雖呆板
但是給予創意
也可以
可愛、活潑。

③左重心　④右重心

▶POP字體不同重心的書寫方法，其主要是讓字體的空間變化更大。

創意重心字範例

　　經過前述的書寫重點想要讓重心表現成為主角不是件難事，並應用各種筆的書寫表現讓字體多變化，亦可創造出與眾不同的POP字體來。

價拉拈兩覓精神

情調鉛溫暖振作

高溫暖派浪漫情

追趕跑跳碰感受春天

換季抹價只時回涼的夏

〈三〉字形變形創意法

　　除了上述的二種寫法外，變形法對正字的創意空間衝擊力更大，相對其活潑感也更強，有了正字的基本概念後將須要的字體感覺先用鉛筆將框加以律定，可依循其四週書寫，隨著轉折起伏即可將可愛的變形字形充份掌握，並可帶拉長、壓扁及重心的概念加以融入將會有更多的變化其創意空間也變大。這種變形法也是提昇媒體內容質感的好祕訣，提高可看性且是標準字最好的參考依據。

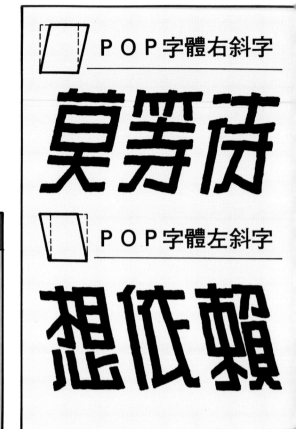

▶ 右斜字形範例 ▶ 左斜字形範例。

①右斜字	②左斜字
正體字學	創意空間
15° 正體字學	創意空間
30° 正體字學	創意空間
45° 正體字學	創意空間

▶ 印刷字體各種傾斜角度的範例。

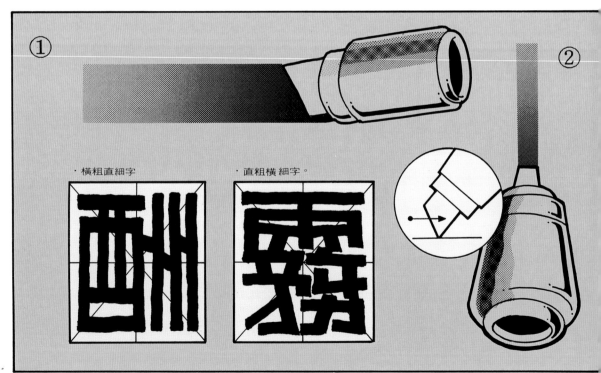

· 橫粗直細字　　· 直粗橫細字。

▶ 圖①可用鑿刀式麥克筆寬面書寫，圖2特別注意窄面也可充份應用，依字形宜橫線的判斷而決定書寫方式。

► 變形字及直橫線判斷範例

　　變形字的表現空間除了讓正字更活潑有趣外，更有許多的轉換空間不僅讓字體能說話亦可訓練讀者的應變能力，將POP字體活性化〈圖1〉。當直線筆劃過多時可書寫成橫粗直細字，當橫線筆劃過多時亦可運用直粗橫細字來替代〈圖2〉

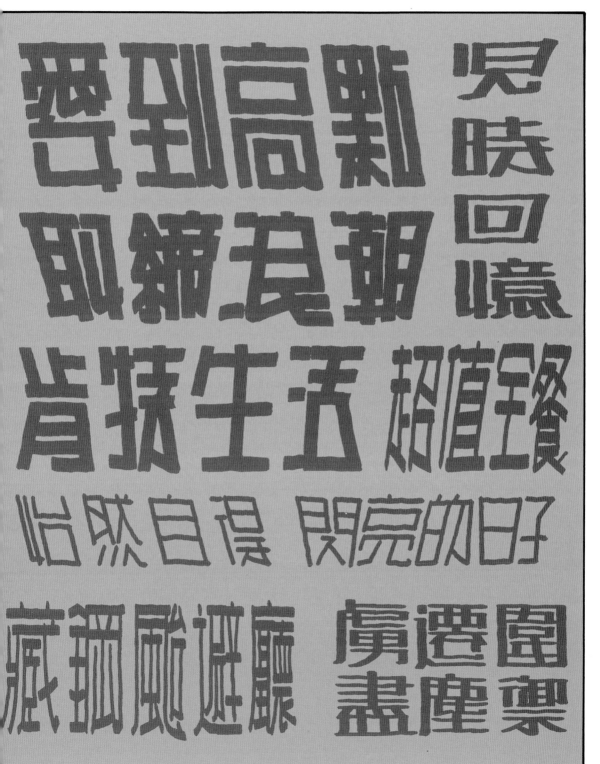

上圖各種範例可增加POP正字的趣味感及變化空間。

〈四〉POP字體書寫法巧轉換

此種字形所呈現給人一種溫馨可人的感覺其書寫技巧注意直角交接筆劃的圓暢性，並注意直筆的垂直感不可有弧度出現，從旁邊海報即可了解圓角字，其圓潤的感覺可呈現出親切感，所以適合於各行各業。

▶圓角字

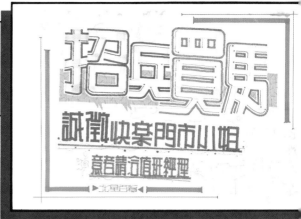

▶圓角字徵人海報〈招兵買馬〉。

[] ⊏ ⊓

▶圓角字搭配前述的各種創意法的變化。

▶翹角字

翹角字是延續宋體的感覺，但隸屬於較硬派的感覺，注意其直角交接處及口的銜接處，橫的筆劃到底時須往上揚，此種字形給人傳統復古的感覺！凡筆中國味的海報也可考量這個字形如同右方範例給人一種較為傳統保守的風味。

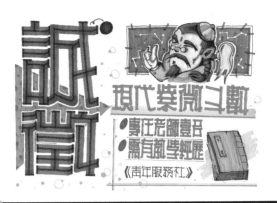

翹角字的召募海報〈 誠徵 〉。

飛揚青春 年輕奔放
狂歡季節 嘉真味本
好口味
開卷有益

翹角字較復古，有中國味屬於較呆板的變化字體。

▶斷字

為了讓字形多樣化，斷字自成一格擁有尖端資訊的現代感，如同左方範例給予人較為現代的使命感。此種字形的書寫技巧遇口即斷掉，若是沒口時可找適合點呈現出斷字的效果。

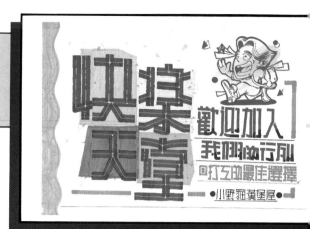

▶斷字的徵人海報〈快樂天堂〉

▶斷字的表現給人現代、資訊及銳利感亦可搭配創意的變化空間

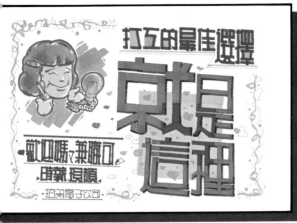

►闊嘴字

顧名思義遇到口即擴充，除了能擴充字形架構外更能使字形呈現活潑的一面，若將其口呈現多樣化字體的可塑性更高。可從右方範例發現其活潑性更高，將海報的訴求空間延伸更廣。

立口口口

► 闊嘴字的召募海報〈 就是這裡 〉

原音再現
傳情語言　快把
自知染牛
肥胖者　　握
　　　　　　女好
展現風尚

► 闊嘴字本身就有很強烈的活潑感，較適合活潑屬性較高的場合

▶角度字

POP字體口的變化空較為人津津樂道，也是變化字形的最佳選擇，此種寫法是為口的延伸創意空間更讓字形能多樣化。如同右方範例給予人誠懇踏實的感覺，各位讀者可盡情的將口字做充份的表現。

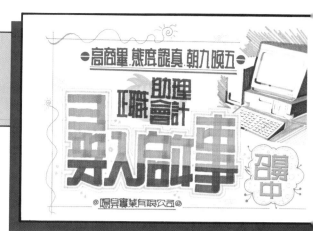

▶弧度字的徵人海報〈 尋人啟事 〉

▶弧度字的口字變化空間很多，可依自己的喜好加以選擇。

▶打點字

畫圈打點可使字形呈現活潑感，但其書寫技巧只能在字形左下方及一個字不能出現二個圈圈但可以一個半。也不要在口裡面畫圈打點，如同左方範例給予人強烈的活潑韻味，使主題更為明顯。

打點字的召幕海報〈 歡樂召集令 〉

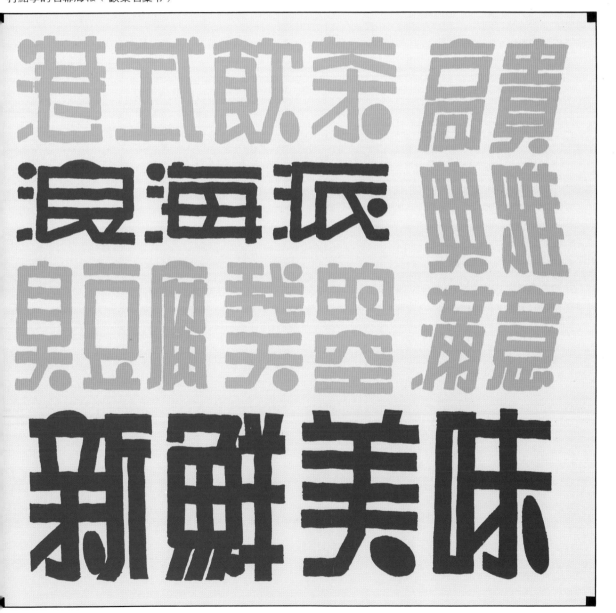

▶ 上方為雙頭筆所書寫下方為一般麥克筆皆可書寫，適合直線筆化較的字形。

► 直細橫粗字

小天使彩色筆為萬能筆，不同筆面有不同的書寫效果直粗橫細字，給予人較為細膩的感覺如同右方範例，其書寫技巧要懂得轉筆，方可讓字體有更大的延伸空間。較適合直筆較多的筆劃字體。

▶ 直粗橫細字

此種字形較適合於橫的筆劃較多的字形，其伸縮空間較大可依其需要而有所調整，此種字形給予人較厚重的感覺，給予人穩定感及支持力，如同左方範例，其運筆方式也須轉筆，給予人較大的震撼力。

直粗橫細字召募海報〈 我要你 〉

用筆方式與前頁相，此種字體適合橫的筆劃較多的字形。

仿宋體及圓角字的寫法：

仿宋體字形與直細橫粗字形，十分類似且可相通，但其中有不同的寫法其下書寫原則請牢記在心

・遇口的寫法

參閱右圖①直粗橫細字與仿宋體的對照，將注意其轉直角的寫法。②起筆直線其上下都須往上往下翹。③注意其打勾的寫法。以上三種運筆的方式請牢記。

・弧度差、銳利感

仿宋體最漂亮莫過於是其弧度明顯化，所以在字形有類似三角形的情形產生，時可將其弧度書寫成差異性很大而產生銳利感

・恢復原寫法

在仿宋體的領域裏一切比照楷書的寫法

①遇口的寫法：
特注意其遇直角及打勾的寫法。

②弧度差寫法：
凡遇類似三角形其弧度差須書寫明顯。

③交字旁的寫法：
凡是類似交字部首的字體須提早結束筆劃並將銳利感突顯出。

④三等份寫法：
除了考量字體空間配置外，其打勾及銳利感也須特別強調。

⑤兩撇的寫法：
注意其二撇的弧度差
須大，但獨立其上二
撇須像八字的寫法。

⑥中分的寫法：
中分的寫法須集中於
字體的中間往左右放
射。

⑦交叉的寫法：
遇交叉筆劃時直接恢
復原寫法，並留意其
弧度差的寫法。

⑧恢復原寫法：
其筆劃皆依據楷書的
寫法，特注意仍須將
方格填滿並留意弧度

　　仿宋體也可拉長壓扁或採取變形及重心的書寫空間，方可有多樣化的書寫表現，依仿宋體有更大的創意發揮，其下範例亦將仿宋體的精神充份的表現。也能加些裝飾圖案與輔助線。使其版面更活潑。

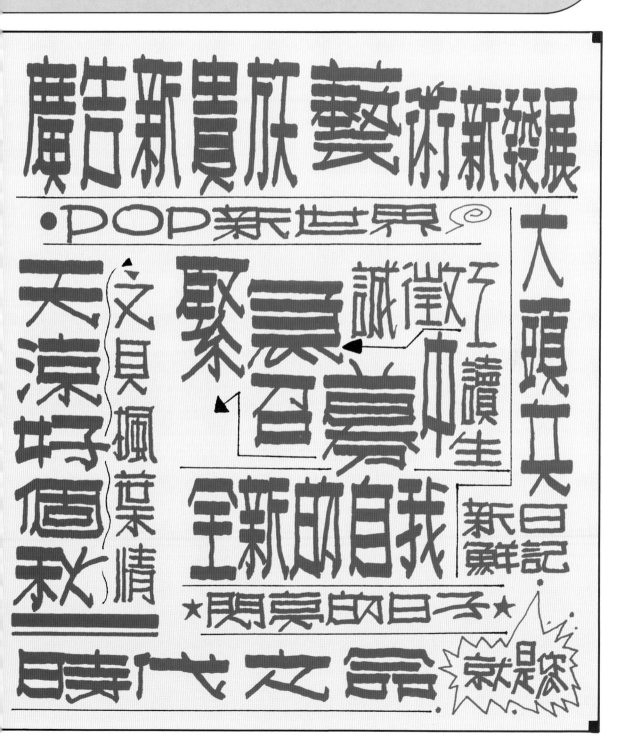

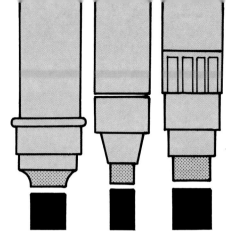

〈六〉媒體要素的書寫方法

一、主標題的書寫方法：

　　主標題的字數大概在2〜5個字內，因為使用的筆類較大所以字數不宜太多，其字形的表現可結合上述的表現技巧讓字形更多元化。其主題展現就是要醒目大方，一目了然，須留意其本質。

- 使用工具：角20，櫻花大支麥克筆〈平口式〉鑿刀式大支麥克筆角12。

- 內容介紹：①圓角字＋斷字②打點字＋圓角字③角度字＋斷字④翹角字＋闊嘴字⑤圓角字＋打點字⑥直細橫粗字＋打點字⑦直粗橫細字＋翹角字。

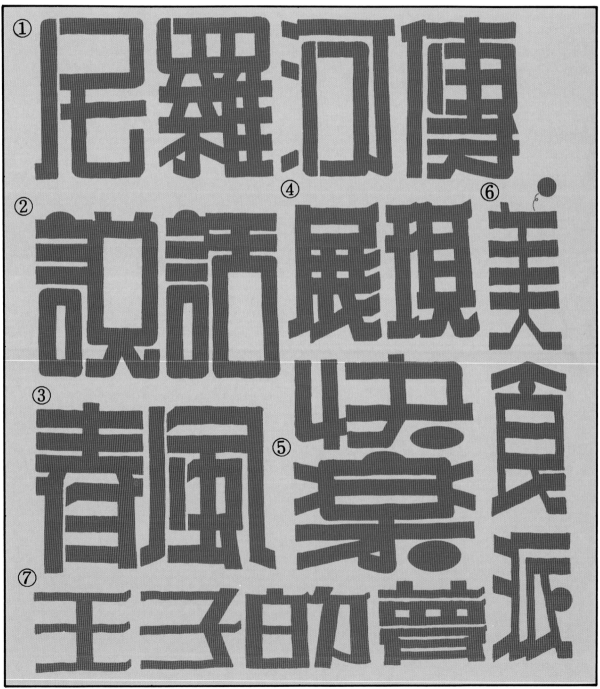

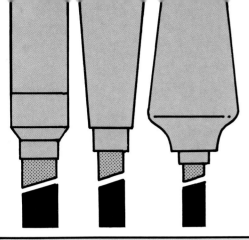

二、副標題的書寫方法：

　　副標是為搭配主標使其主題更為明顯，其字數須以6～10字為主，加強述主標題的特色，使海報特色更為突出、有力量。

- 使用工具：水性：小天使彩色筆、天鵝牌麥克筆。油性：B麥克筆、角6、利百代、櫻花麥克筆……等。
- 內容介紹：①圓角字②翹角字③打點字④直粗橫細字⑤斷口字⑥闊嘴字⑦打點字⑧直細橫粗字⑨角度字。

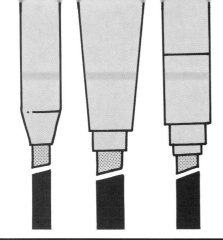

三、說明文的書寫方法：

說明文是整張海報的重點敍述，也是表現海報的主題風格，內容不宜太多，可採整段式或條文式的表現方式。其前須一個指示圓案，其下須有輔助線鎮住。

- 使用工具：灰桿麥克筆〈4mm〉、雙頭筆、小天使彩色筆窄面。
- 內容介紹：①關嘴字②打點字③翹角字④仿宋體⑤圓角字⑥直粗橫細字。

① 身心結合的夏日歡樂營火晚會感受浪漫氣息自然表現出青年人的活力大家一起來

② ▶ 新鮮美味的佳餚令您讚不絕口歡樂無限

③ ★實施的大地使您容光煥發神采飛揚.

④ 享受來自不同寒地的新口味酸溜溜的滋味讓您回味無窮真捧.

⑤ 我們只有一個地球

⑥ 環保不是口號而是實際行動與世界清潔日系列活動聯成一氣

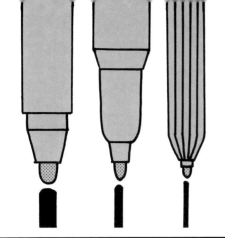

四、指示文的書寫方法：

指示文為輔助說明文的要素，說明文為重點敘述，指示文可擔任次要文案的角色，所以指示文是海報中最小的文案，其結束的動作也由其扮演。其前也須指示圖案，其下為輔助線。

- 使用工具：大支雄獅奇異筆、水性圓頭彩色筆
 小支雄獅奇異筆、水性簽字筆。

① 可茶加辦法：
- 時間/5月20日上午10時
- 地點/福和國中校門口
- 費用/每人300元
 每人須自備兩具

② 《暢銷書排行榜》
走過關鍵〈注濠定〉
入生的解容〈瑜瑞〉
談話藝術〈唐瑜英〉
理性之夢〈年宗原〉
平凡勇者〈翁耀東〉

③ 清涼派
★紅酒草莓：35
★各式慕果：80
★奇異果汁：45
★什錦水果：60
本今附咖啡飲料或紅茶

④ 林清玄的心靈記事
- 卷一 暖暖的歌
- 卷二 輕快已過
- 卷三 流動星光
- 卷四 變墨荷花

⑤ 上班族的壓力
來源如欲控制
做好時間管理
是非常重要一
大家一起來

⑥ 機會不多・敬請把握
意者請洽值班經理

⑦ 蘿蔔糕：35 魚翅餃：50 米血糕：56 營養餐：40
糯米腸：40 甜不辣：28 珍珠丸：35 炒丟豆：55

135

►〈六〉POP字體裝飾

▶ 點的裝飾法：

　　此種裝飾適合於各種筆類，沒有深中淺的顏色困擾，可以說是最單純的字形裝飾，滿適合正字的表現空間不會太雜及瑣碎。

① 修圓角		無限延伸實
② 修角度		自我新主張
③ 加輔助線		想像創意法
④ 立可白打點		拉葉的組曲
⑤ 前後加複線		清間春風巾
⑥ 交接處加深		快果展示派

▶線的裝飾法：
線的裝飾會因顏色的差異而有不同的表現形式，線的形式有單、複、直、曲、破線等表現，各種顏色都可善加應用。深色適合用銀筆畫中線及打斜線。咖啡、紅、線用深色筆加中線使其明顯。淺色字須加深框才會明顯。

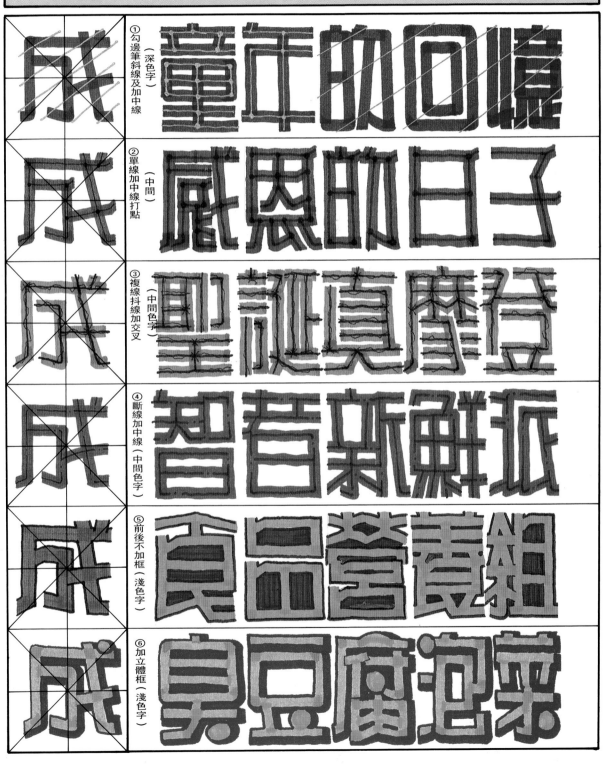

①勾邊筆斜線及加中線（深色字）童年的回憶

②單線加中線打點（中間）感恩的日子

③複線抖線加交叉（中間色字）聖誕真麼登

④斷線加中線（中間色字）智者斯鮮孤

⑤前後不加框（淺色字）食品營養組

⑥加立體框（淺色字）皇豆腐包菜

▶面的裝飾
　　此頁所要敍述的是色塊及分割法，在色塊的表現的方法比較適合深色字，有分大體色塊，單一色塊，角落色塊及字裡面的色塊，且色塊的處理須是淺色調。至於分割法就是應用相同筆類再重疊一次使其顏色更深更穩重。適合中間調的筆〈紅、咖啡、綠〉等。

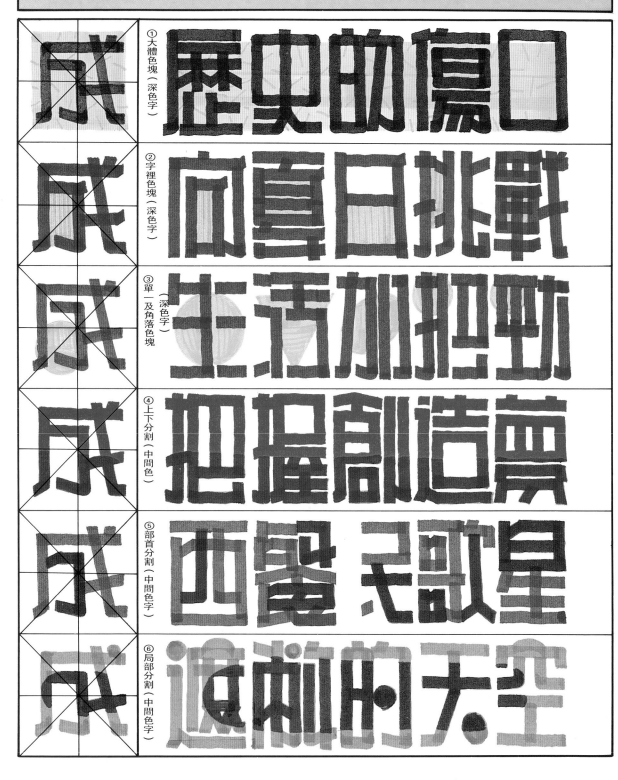

① 大體色塊（深色字）　歷史的傷口

② 字裡色塊（深色字）　向專日挑戰

③ 單一及角落色塊（深色字）　生活加把勁

④ 上下分割（中間色）　把握創造夢

⑤ 部首分割（中間色字）　西醫 尺歌星

⑥ 局部分割（中間色字）　遮兩的天空

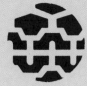

① 陰影字

② 立可白破壞字

③ 岩石子

④ 木頭字

⑤ 錯開字

⑥ 立體字

〈八〉編排與構成

　　各種正字的書寫技巧及變化空間熟悉後，接下來是如何完成一張手繪POP海報為重點，構成海報的基本要素大致上可分為①主標題②副標題③說明文④指示文⑤其它等五大要素。讀者在構思文字時就須考量這些完整的要素使海報訴求可更明確。

　　至於⑤其它又可區分為六大類，主要是用來整合海報的結束動作讓版面生動活潑，吸引觀看者的注意。①字形裝飾②底紋配件裝飾③飾框④指示圖案⑤輔助線⑥插圖這6點須充份應用在海報上使其更完整。〈參閱下圖〉。

▶ 其它要素　　　　　　　　　　　　　　　　▶ 海報要素

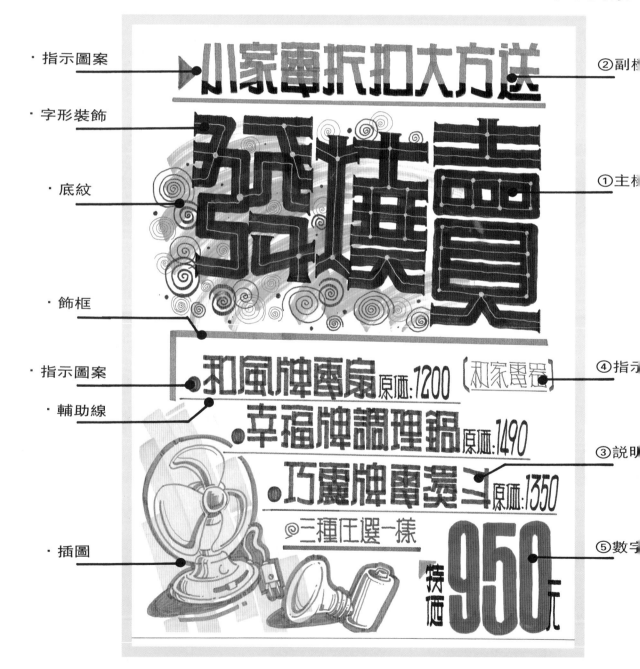

・指示圖案

・字形裝飾

・底紋

・飾框

・指示圖案

・輔助線

・插圖

②副標

①主標

④指示

③說明

⑤數字

編排與構成應用表

組合概念＼構成要素	使用工具 對K	使用工具 四K	字體大小 長×寬 對K	字體大小 長×寬 四K	字數	字形裝飾	其它應用
主標	角30.20.12 櫻花大支麥克筆	角20.12 櫻花大支麥克筆	以複雜字為基準 律定書寫尺寸		2~5〈字〉	2-3種	·底紋配件裝飾
副標	櫻花麥克筆窄面 角12	角6.B麥克筆 小天使彩色筆	9cm×7cm	5cm×4cm	5~10〈字〉	1種	·指示圖案 ·底紋配件裝飾
說明文	小天使彩色筆 角6	雙頭筆小天使 彩色筆窄面	5cm×4	3.5cm×2.5cm	·段落式 ·條文式		·指示圖案、 輔助線·飾框
指示文	小天使彩色筆窄 面雙頭筆大雄獅	大雄獅 小雄獅	3.5cm×2.5cm 2.5cm×2cm	2.5cm×2cm 2cm×1.5cm	不限		·指示圖案 ·輔助線

〈 注意事項 〉

▶ 使用工具可參閱18～29頁工具篇的介紹，你將會更明瞭

▶ 字體大小可參閱132～135頁各個書寫要素的寫法，亦可參考121～127頁各種字體的表現，把兩種整合應用就能將字體多樣化。

▶ 字形裝飾可參考136～139頁的實例。

▶ 想了解更多更完整的編排可參考153～159的海報範，並可依據表格加以對照應，你將可學到更多的編排與設計，也可參考121、127頁的海報範例。

◀麥克筆情侶

★POP精靈　　　　　　　　一點就靈★

〈伍〉數字·英文字書寫技巧

〈一〉數字

　　數字在手繪POP裡有很重要的份量，所以在此將介紹5種較常用的手繪數字，及不同字形的轉換法，方可使讀者充份應用在不同形式的海報上依序為大家做詳細的介紹。

一、一般體

　　此種數字較易書寫，任何行業都適用，特注意其接筆的方法及技巧，並多加練習圓圈「0」的寫法。將「0」練好，6、8、9即可書寫非常完整。

▶注意接筆的方法

▶畫圓採口的書寫順序

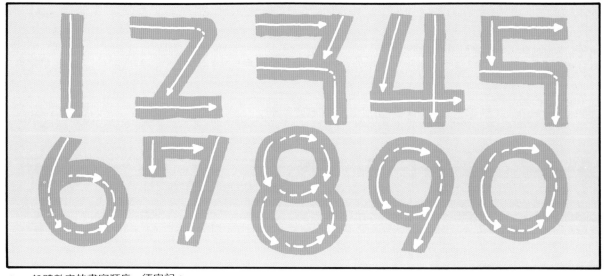

▶一般體數字的書寫順序，須牢記。

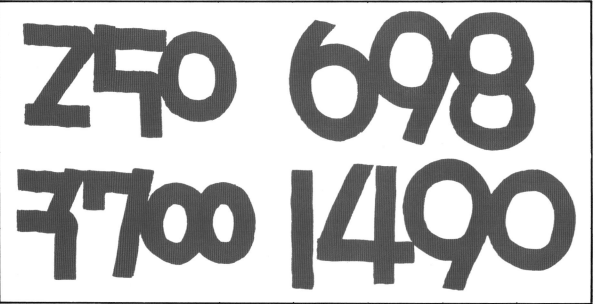

▶一般體數字的綜合寫法，數字之間可相連。

▶注意上方劃半圓的寫法　　　▶注意直筆需是直的再接半圓

二、哥德體

　　哥德體從字眼即可反應出其高聳的字形架構，給予人較高級的感覺，此種字體除了注意，直線須平行外，並留意上下二圓的接法，須交接完整否則整個字形將呈現不穩狀態，適合屬性較高級的行業如百貨、精品、服飾、化粧品，等女性專屬行業，或是消費較高講求服務品質的行業。此種數字只要熟悉後往後書寫此種字體更容易，更得心應手，亦能增加其設計延伸空間。

▶哥德體數字書寫時須縮短左右的間距及拉長字形架構，使其成為細長高貴的數字。

▶上方為平角哥德體的書寫方法，其字體比較可愛可應用在比較高貴且活潑的場合，其下為組合寫法切記不可連接。

143

三、嬉皮體

　　活潑可愛趣味是嬉皮體的最佳寫照，其整個字形所呈現出的感覺是為扁平矮胖形，比較適合活潑屬性較強的行業，特注意其接筆的方法如4、7的接筆形式，並留意8的運筆方法及順序，此種數字書寫原則即為縮短直的拉開橫的，使其字形視為活潑式的衣現技巧，看起來較具親切感，其表達的訴求空間跟一般體較為大眾化，其字間可連接在一起。

▶ 嬉皮體的3及5其下是分二筆寫完成的。

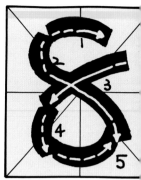

▶ 注意獨立8的書寫順序，此數字較不易書寫請多加練

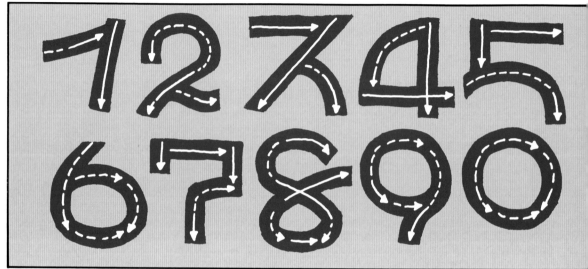

▶ 注意嬉皮體數字的書寫順序，並留意其比例須略為扁胖，才能突顯出嬉皮體可愛的風格。

▶ 上圖為嬉皮體數字的組合寫法，書寫時可連接在一起。

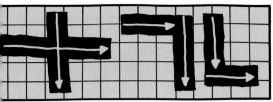
帶麥克筆字的概念書寫即可。

四、方體

　　此種數字最易書寫，掌握麥克筆字形的概念即能勝任，須留意接筆的完整性及書寫順序，由左→右由上→下使其穩定性呈現。

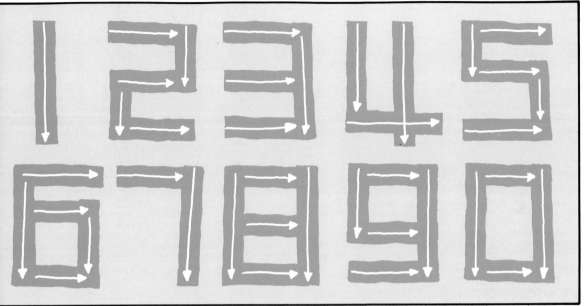

上圖為方體數字的書寫順序，最重要是筆劃交接時須確實。

五、鑿刀體

　　此種字體採握橫筆的寫法不換筆，直接一氣呵成的書寫完整，使筆劃呈現多面化，使筆劃粗細不一動態更大，適合於活潑性質海報屬性。

▶書寫時不需要換筆直接帶。

▶直式鑿刀體

1234567890

▶橫式鑿刀體

1234567890

▶ 上圖為鑿刀體的二種寫法，切記為了書寫順暢，可帶任何一種字體即可，切記不要轉筆。

六、各種字體融合法

POP數字除了上述五種字形外，如何讓數字的發揮空間更大就是給予不同的創意點，以下特別整理出三不同的創意延伸法，讓自己舉一反三即能呈現出多樣化的數字風格及可塑性，你將有意想不到的收穫喔！！

〈一〉移花接木法

相同的架構不同的寫法亦能書寫出較特別的數字來，如左圖以哥德體架構為主①標準字②一般體③嬉皮體④方體所轉換的，是否讓你有更多的書寫空間。

① ② ③ ④

3 3 3 3

〈二〉拉長壓扁法

相同的寫法不同的架構也可將數字的表情多樣化，接長壓扁就是最佳的證明。①將長的哥德體壓扁就比較活潑②將0拉長即可成為哥德體③將嬉皮體的2作各種不同的變化。

① ② ③

5 5 0 2 2

〈三〉變粗換細法

將書寫完整的筆劃加粗即能變得厚重沈穩，也可應用複線的概念來使數字更為活潑。①④將二個數字加粗後變化更多。②③也可用細線使精緻的設計味更濃厚。

① ③ ④ ②

1 1 4 4
0 0 3 5

七、綜合應用

　　經過不同組合及改造所呈現出的數字風格非常的多樣化，足以證明POP字體的發展空間是非常大的。從以下簡單的範例中相信讀者不難發現其中的道理。

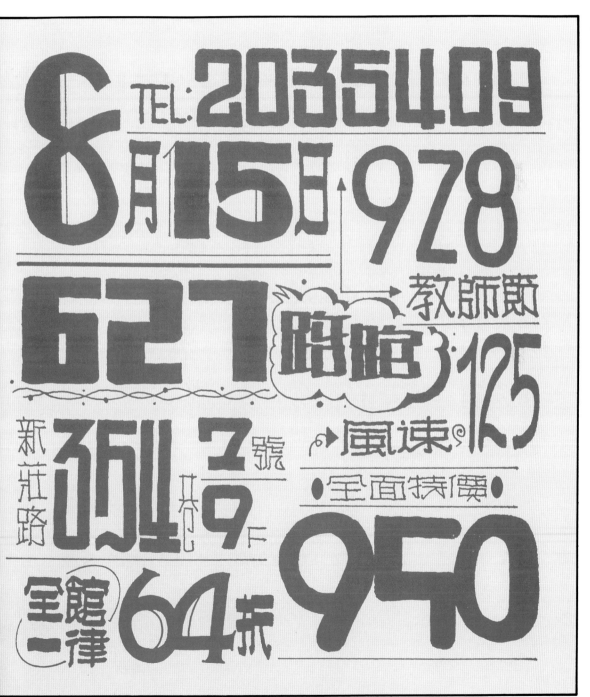

上圖為第四種變化方法，可將不同寫法的數字加以重組，就能產生更多樣的書寫空間。

〈二〉英文字

英文為國際共通語言並融入每個國情，所以其接受度及普遍性是非常大的，其創意空間相對的也非常國際觀，所以數以萬計的字體形式都是手繪POP者書寫時參考的最佳範例：相對的筆者在此只提出三種不同筆的使用技巧所書寫的英文字，若是需更特殊的字可參閱印刷英文字體加以模仿即可。

►上圖為英文一般體的書寫方法及順序，書寫POP英文字時須注意筆劃交接是否順暢及完整，掌握此原則即可將POP英文字寫好。

►書寫整組英文字時字間不宜留太多，並依直線筆劃的多寡來決定字體的寬度，但長度須統一。

一、鑿刀體

此種字體書寫起來較快也比較有流暢感，適合小筆書寫使其精緻感，其書寫技巧採橫筆不轉筆直接一筆成型。

注意筆劃的流暢性。

鑿刀體英文字可略帶斜度書寫，增加其流暢性及精緻感，充份應用在小字英文體效果較好。

二、直粗橫細體

也是不轉筆但採直的起筆，書寫起來略為扁平亦屬可愛形，廣為大家喜愛，須留意其書寫的流暢感。

▶注意不需轉筆書寫。

此種字體給予人活潑可愛的感覺，書寫時的流暢性仍須充份掌握，並維持扁平的字樣。

三、綜合應用

　　同數字的表現形式可採1.轉換字形法：可採模仿的方式寫出不同的字形。2.拉長壓扁法：採印刷字體模仿亦可得到很多的創意空間及不同字體的表現。3.加粗法，可將一般形式模仿字體加粗或變細。以上三種方法也可充份應用在任何的POP字體上。

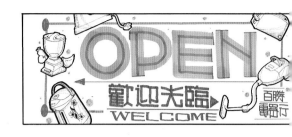

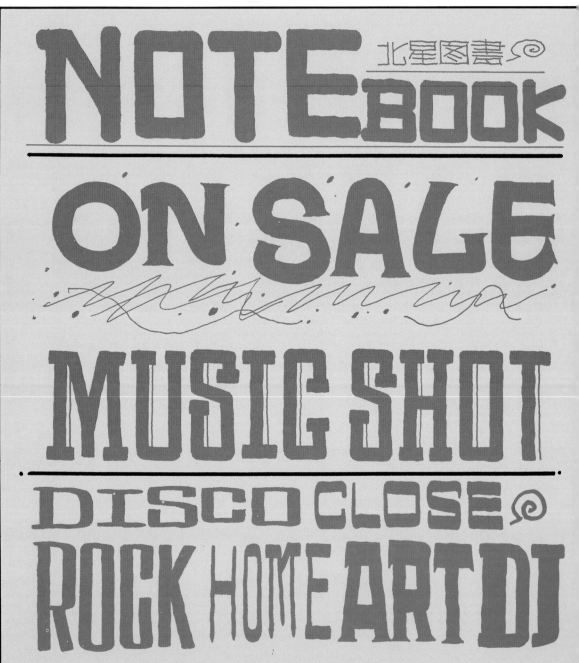

► 上圖為綜合寫法範例，任何的英文字可依印刷字體加以轉變及應用，就能變出多樣化的字體來。

ABCDEFGH
IJKLMNOP
QRSTUVW
XYZ&$1234
567890¢¢/$%

ABCDEFG
HIJKLMNOP
QRSTUVW
XYZ&(.'"::")?!
=:*abcdefghi
jklmnopqrst
uvwxyz$$l
234567890
¢¢%/£#

ABCDEF
GHIJKLM
NOPQRS
TUVWX
YZ&(',;?!)
$123456
7890¢¢/$£

ABCDEFGHIJ
KLMMNNOP
QRSTUVWX
XYZÆOEØ&E
$1234567890

ABCDEFGH
IJKLMNOP
QRST&?!-$1
234567890

ABCDEFGHIJK
LMNOPQRSTU
VWXYZ&

本項可採影印放大。

► 各式數字及英文字印刷體。

► 本頁可採影印放大。

ABCDEFG
HIJKLMN
OPQRSTU
VWXYZ&
(.,:;"")?!*_$1234
567890
¢/$¢%

ABCDEFGHIJKLM
NOPQRSTUVWXYZ¢&
(.,:;;)?!'_abcdefghijkl
mnopqrstuvwxyz¢
$1234567890¢/%

DEEFGHIJ
KLMNOPQ
RSSTUVW
XYZ&(.,:;"")
?!*$12334
5567890
¢/£$%

AAABCDE
ЄCFGHIJKL
MNNOPQRS
STUVWWX
YZЄ&~.,:;?!ˉabcdefghij
klmnopqrstuvwxyz$
$1234567890»

AABCDEFGHIJK
LMNOPQRSTUVW
XYZЄ&∵.,:;?!+
$1234567890 (wv)

ABCDEFGHIJKLMNO
PQRSTUVWXYZ&
(.,"..,"—!?)abcdefgh
ijklmnopqrstuvw
xyz$1234567890¢
£%#$/¢1234567890

AABCDDEEFGHIJKLMN
OPQRSTUVWXYZЄ&
(.,:;)?!s1234567890¢/£

152

►數字、英文字海報範例

▶注意數字是以嬉皮體搭配哥德體的變形5

▶大型數字為哥德體與變形嬉皮體,小字為方體

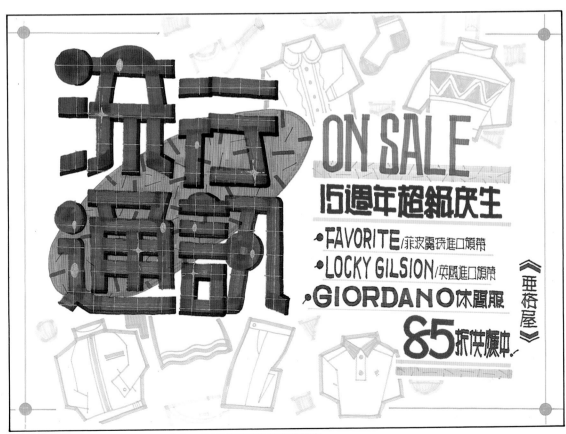

▶上圖為三種不同的英文字體所構成,並搭配可愛的嬉皮體數字

▶數字、英文字印刷字體海報範例

▶主標題與數字使用印刷字使
　畫面更精緻

▶色底海報主標題最好使用印刷字體剪字效果頗佳

▶本篇使用大小印刷字體作變化，並搭配影印插圖

▶除了應用印刷字體精緻畫面外，也可利用圖片來強調主題

〈陸〉POP海報範例：

　　綜合前面所介紹的各種字體的表現技巧應用在POP海報時的感覺，從以下的範例你將可明顯看出其魅力，從主標題至指示文，由編排到插圖一氣呵成的組合起來，雖然只有正字單獨的表現空間，照樣還是表達出屬性非常活潑的海報來。正字是任何字體的基礎只要運用色彩或字體大小，長扁的變化，其創意空間是非常廣的。以下作品中有完全手繪的白底POP海報，亦有搭配電腦割字的色底海報，不僅表現手法不盡相同各有自己一片天，所以要將POP廣告做充份的了解與應用，仍須多看、多聽、多做一定會有一番作為。

▶上圖範例的編排較為特別可參考

▶此頁插圖表現都屬於以類似作稿畫輪廓線的方式表達

▶居中對等編排其給予人的感覺較為精緻

155

▶ 插圖以麥克筆上色可增加版面的活潑及創意空間

▶ 對等編排有穩住畫面的作用

▶ 運用各種不同大小的麥克筆繪製畫面亦能活潑整個版面

▶ 分割插畫容易表現出POP的設計意味

▶ 居中編排及延著圖配置文案其版面能散發出強烈的設計感

▶ 印刷字體色底海報：

▶ 可應用簡易的造型圖案來精緻畫面

▶ 圖片分割法更能表達出畫面的活潑性

▶ 有色紙張影印稿也能當作裝飾插圖

▶ 選擇圖片可依海報屬性來選擇

媽媽的味道

家常菜
創意大賽

▶本校為了慶祝母親
節特舉辦此活動歡
迎報名參加!!

內容及辦法!

▶分為:1.媽媽組 2.母子組 3.家庭組
每組取前三名,佳作二名
▶報名地點:訓育組張小姐

▶家政研習社◀

▶有變化的主標題給人完全不同的感覺

基奴迷

注意

看電影就在這裡

▶看電影不必上街
告訴基奴迷好消息
本社於3月15日在
中美堂播映
▶憑學生證即可免費進場觀賞
歡迎共襄盛舉請大家一起來

▶電影欣賞社◀

▶應用圖片當插圖最容易精緻畫面

安全的冒險
妙筆生花大進擊

◉復興盃文藝新人獎閃亮登場
親愛主的冒險帶您暢遊字裡 【文藝社】
行間 截稿日期/10月31日止
徵文主題/生活中的安全冒險

▶印刷體當主標題顯示出正式且慎重的感覺

★POP字體★
─各式書寫練習表格─

▶一般體數字

〈可影印放大重覆練習〉

哥德體數字

整組數字

▶一般體英文字

ABCDEFGHIJKLM
NOPQRSTUVWXYZ

▶鏨刀體
英文字

ABCDEFGHIJKL
MNOPQRSTUVXYZ

POP正體字學

字體練習表格

可影印放大重覆練習〉

新形象出版圖書目錄

郵撥：0510716-5　陳偉賢
TEL:9207133・9278446　FAX:9290713　　地址：北縣中和市中和路322號8F之1

一、美術設計

代碼	書名	編著者	定價
1-01	新插畫百科(上)	新形象	400
1-02	新插畫百科(下)	新形象	400
1-03	平面海報設計專集	新形象	400
1-05	藝術・設計的平面構成	新形象	380
1-06	世界名家插畫專集	新形象	600
1-07	包裝結構設計		400
1-08	現代商品包裝設計	鄧成連	400
1-09	世界名家兒童插畫專集	新形象	650
1-10	商業美術設計(平面應用篇)	陳孝銘	450
1-11	廣告視覺媒體設計	謝蘭芬	400
1-15	應用美術・設計	新形象	400
1-16	插畫藝術設計	新形象	400
1-18	基礎造形	陳寬祐	400
1-19	產品與工業設計(1)	吳志誠	600
1-20	產品與工業設計(2)	吳志誠	600
1-21	商業電腦繪圖設計	吳志誠	500
1-22	商標造形創作	新形象	350
1-23	插畫彙編(事物篇)	新形象	380
1-24	插畫彙編(交通工具篇)	新形象	380
1-25	插圖彙編(人物篇)	新形象	380

二、POP廣告設計

代碼	書名	編著者	定價
2-01	精緻手繪POP廣告1	簡仁吉等	400
2-02	精緻手繪POP2	簡仁吉	400
2-03	精緻手繪POP字體3	簡仁吉	400
2-04	精緻手繪POP海報4	簡仁吉	400
2-05	精緻手繪POP展示5	簡仁吉	400
2-06	精緻手繪POP應用6	簡仁吉	400
2-07	精緻手繪POP變體字7	簡志哲等	400
2-08	精緻創意POP字體8	張麗琦等	400
2-09	精緻創意POP插圖9	吳銘書等	400
2-10	精緻手繪POP畫典10	葉辰智等	400
2-11	精緻手繪POP個性字11	張麗琦等	400
2-12	精緻手繪POP校園篇12	林東海等	400
2-16	手繪POP的理論與實務	劉中興等	400

三、圖學、美術史

代碼	書名	編著者	定價
4-01	綜合圖學	王鍊登	250
4-02	製圖與識圖	李寬和	280
4-03	簡新透視圖學	廖有燦	300
4-04	基本透視實務技法	山城義彥	300
4-05	世界名家透視圖全集	新形象	600
4-06	西洋美術史(彩色版)	新形象	300
4-07	名家的藝術思想	新形象	400

四、色彩配色

代碼	書名	編著者	定價
5-01	色彩計劃	賴一輝	350
5-02	色彩與配色(附原版色票)	新形象	750
5-03	色彩與配色(彩色普級版)	新形象	300

五、室內設計

代碼	書名	編著者	定價
3-01	室內設計用語彙編	周重彥	200
3-02	商店設計	郭敏俊	480
3-03	名家室內設計作品專集	新形象	600
3-04	室內設計製圖實務與圖例(精)	彭維冠	650
3-05	室內設計製圖	宋玉眞	400
3-06	室內設計基本製圖	陳德貴	350
3-07	美國最新室內透視圖表現法1	羅啓敏	500
3-13	精緻室內設計	新形象	800
3-14	室內設計製圖實務(平)	彭維冠	450
3-15	商店透視-麥克筆技法	小掠勇記夫	500
3-16	室內外空間透視表現法	許正孝	480
3-17	現代室內設計全集	新形象	400
3-18	室內設計配色手冊	新形象	350
3-19	商店與餐廳室內透視	新形象	600
3-20	櫥窗設計與空間處理	新形象	1200
8-21	休閒俱樂部・酒吧與舞台設計	新形象	1200
3-22	室內空間設計	新形象	500
3-23	櫥窗設計與空間處理(平)	新形象	450
3-24	博物館&休閒公園展示設計	新形象	800
3-25	個性化室內設計精華	新形象	500
3-26	室內設計&空間運用	新形象	1000
3-27	萬國博覽會&展示會	新形象	1200
3-28	中西傢俱的淵源和探討	謝蘭芬	300

六、SP行銷・企業識別設計

代碼	書名	編著者	定價
6-01	企業識別設計	東海・麗琦	450
6-02	商業名片設計(一)	林東海等	450
6-03	商業名片設計(二)	張麗琦等	450
6-04	名家創意系列①識別設計	新形象	1200

七、造園景觀

代碼	書名	編著者	定價
7-01	造園景觀設計	新形象	1200
7-02	現代都市街道景觀設計	新形象	1200
7-03	都市水景設計之要素與概念	新形象	1200
7-04	都市造景設計原理及整體概念	新形象	1200
7-05	最新歐洲建築設計	石金城	1500

八、廣告設計、企劃

代碼	書名	編著者	定價
9-02	CI與展示	吳江山	400
9-04	商標與CI	新形象	400
9-05	CI視覺設計(信封名片設計)	李天來	400
9-06	CI視覺設計(DM廣告型錄)(1)	李天來	450
9-07	CI視覺設計(包裝點線面)(1)	李天來	450
9-08	CI視覺設計(DM廣告型錄)(2)	李天來	450
9-09	CI視覺設計(企業名片吊卡廣告)	李天來	450
9-10	CI視覺設計(月曆PR設計)	李天來	450
9-11	美工設計完稿技法	新形象	450
9-12	商業廣告印刷設計	陳穎彬	450
9-13	包裝設計點線面	新形象	450
9-14	平面廣告設計與編排	新形象	450
9-15	CI戰略實務	陳木村	
9-16	被遺忘的心形象	陳木村	150
9-17	CI經營實務	陳木村	280
9-18	綜藝形象100序	陳木村	

九、繪畫技法

代碼	書名	編著者	定價
8-01	基礎石膏素描	陳嘉仁	380
8-02	石膏素描技法專集	新形象	450
8-03	繪畫思想與造型理論	朴先圭	350
8-04	魏斯水彩畫專集	新形象	650
8-05	水彩靜物圖解	林振洋	380
8-06	油彩畫技法1	新形象	450
8-07	人物靜物的畫法2	新形象	450
8-08	風景表現技法3	新形象	450
8-09	石膏素描表現技法4	新形象	450
8-10	水彩・粉彩表現技法5	新形象	450
8-11	描繪技法6	葉田園	350
8-12	粉彩表現技法7	新形象	400
8-13	繪畫表現技法8	新形象	500
8-14	色鉛筆描繪技法9	新形象	400
8-15	油畫配色精要10	新形象	400
8-16	鉛筆技法11	新形象	350
8-17	基礎油畫12	新形象	450
8-18	世界名家水彩(1)	新形象	650
8-19	世界水彩作品專集(2)	新形象	650
8-20	名家水彩作品專集(3)	新形象	650
8-21	世界名家水彩作品專集(4)	新形象	650
8-22	世界名家水彩作品專集(5)	新形象	650
8-23	壓克力畫技法	楊恩生	400
8-24	不透明水彩技法	楊恩生	400
8-25	新素描技法解說	新形象	350
8-26	畫鳥・話鳥	新形象	450
8-27	噴畫技法	新形象	550
8-28	藝用解剖學	新形象	350
8-30	彩色墨水畫技法	劉興治	400
8-31	中國畫技法	陳永浩	450
8-32	千嬌百態	新形象	450
8-33	世界名家油畫專集	新形象	650
8-34	插畫技法	劉芷芸等	450
8-35	實用繪畫範本	新形象	400
8-36	粉彩技法	新形象	400
8-37	油畫基礎畫	新形象	400

十、建築、房地產

代碼	書名	編著者	定價
10-06	美國房地產買賣投資	解時村	220
10-16	建築設計的表現	新形象	500
10-20	寫實建築表現技法	濱脇普作	400

十一、工藝

代碼	書名	編著者	定價
11-01	工藝概論	王銘顯	240
11-02	籐編工藝	龐玉華	240
11-03	皮雕技法的基礎與應用	蘇雅汾	450
11-04	皮雕藝術技法	新形象	400
11-05	工藝鑑賞	鐘義明	480
11-06	小石頭的動物世界	新形象	350
11-07	陶藝娃娃	新形象	280
11-08	木彫技法	新形象	300

十二、幼教叢書

代碼	書名	編著者	定價
12-02	最新兒童繪畫指導	陳穎彬	400
12-03	童話圖案集	新形象	350
12-04	教室環境設計	新形象	350
12-05	教具製作與應用	新形象	350

十三、攝影

代碼	書名	編著者	定價
13-01	世界名家攝影專集(1)	新形象	650
13-02	繪之影	曾崇詠	420
13-03	世界自然花卉	新形象	400

十四、字體設計

代碼	書名	編著者	定價
14-01	阿拉伯數字設計專集	新形象	200
14-02	中國文字造形設計	新形象	250
14-03	英文字體造形設計	陳穎彬	350

十五、服裝設計

代碼	書名	編著者	定價
15-01	蕭本龍服裝畫(1)	蕭本龍	400
15-02	蕭本龍服裝畫(2)	蕭本龍	500
15-03	蕭本龍服裝畫(3)	蕭本龍	500
15-04	世界傑出服裝畫家作品展	蕭本龍	400
15-05	名家服裝畫專集1	新形象	650
15-06	名家服裝畫專集2	新形象	650
15-07	基礎服裝畫	蔣愛華	350

十六、中國美術

代碼	書名	編著者	定價
16-01	中國名畫珍藏本		1000
16-02	沒落的行業一木刻專輯	楊國斌	400
16-03	大陸美術學院素描選	凡谷	350
16-04	大陸版畫新作選	新形象	350
16-05	陳永浩彩墨畫集	陳永浩	650

十七、其他

代碼	書名	定價
X0001	印刷設計圖案(人物篇)	380
X0002	印刷設計圖案(動物篇)	380
X0003	圖案設計(花木篇)	350
X0004	佐滕邦雄(動物描繪設計)	450
X0005	精細插畫設計	550
X0006	透明水彩表現技法	450
X0007	建築空間與景觀透視表現	500
X0008	最新噴畫技法	500
X0009	精緻手繪POP插圖(1)	300
X0010	精緻手繪POP插圖(2)	250
X0011	精細動物插畫設計	450
X0012	海報編輯設計	450
X0013	創意海報設計	450
X0014	實用海報設計	450
X0015	裝飾花邊圖案集成	380
X0016	實用聖誕圖案集成	380

POP正體字學 ①

定價：450元

出 版 者：	新形象出版事業有限公司	
負 責 人：	陳偉賢	
地　　址：	台北縣中和市中正路322號8Ｆ之1	
電　　話：	9207133・9278446	
ＦＡＸ：	9290713	

編 著 者：	簡仁吉
發 行 人：	顏義勇
總 策 劃：	陳偉昭
美術設計：	黃翰寶、張斐平、簡麗華
美術企劃：	黃翰寶、安祜良、劉宏一

總 代 理：	北星圖書事業股份有限公司
地　　址：	永和市中正路462號5Ｆ
門　　市：	北星圖書事業股份有限公司
地　　址：	永和市中正路498號
電　　話：	9229000(代表)
ＦＡＸ：	9229041
郵　　撥：	0544500-7北星圖書帳戶
印 刷 所：	皇甫彩藝印刷股份有限公司

行政院新聞局出版事業登記證／局版台業字第3928號
經濟部公司執／76建三辛字第214743號

國立中央圖書館出版品預行編目資料

POP正體字學／簡仁吉編著，— 第一版．— 臺
北縣中和市：新形象，1996[民85]
　　面；　　公分．—（POP設計叢書字體篇；1）
　　ISBN 957-8548-93-1(平裝)

　　1.美術工藝－設計

965　　　　　　　　　　　　　　85001617